詩，是為了特定的人而寫。
詩，是為了那些好心，還找得到時間、
意願和一點點寧靜，
來讀詩的讀者而寫。

——維斯瓦娃・辛波絲卡

Alice Milani 繪著　林蔚昀 譯

辛波絲卡

拼貼人生

WISŁAWA SZYMBORSKA

Si dà il caso che io sia qui

獻給亞歷山卓

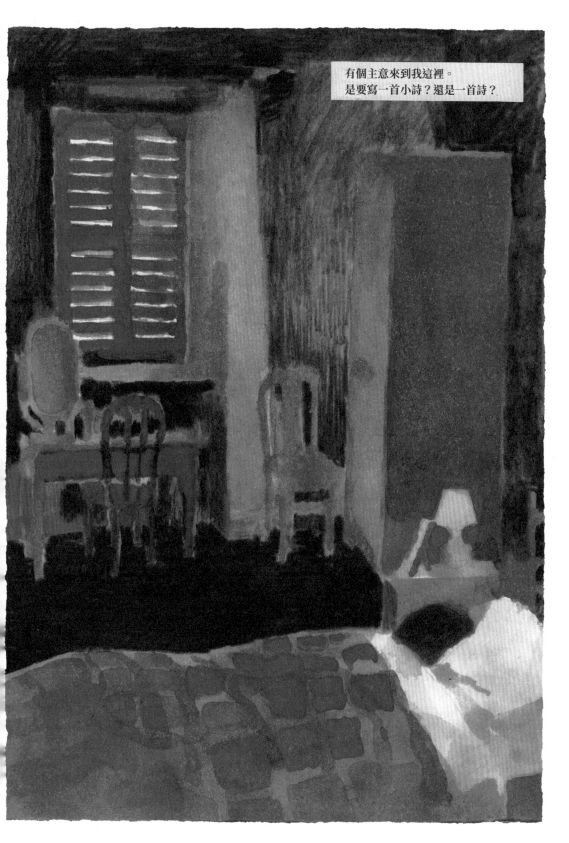

有個主意來到我這裡。
是要寫一首小詩？還是一首詩？

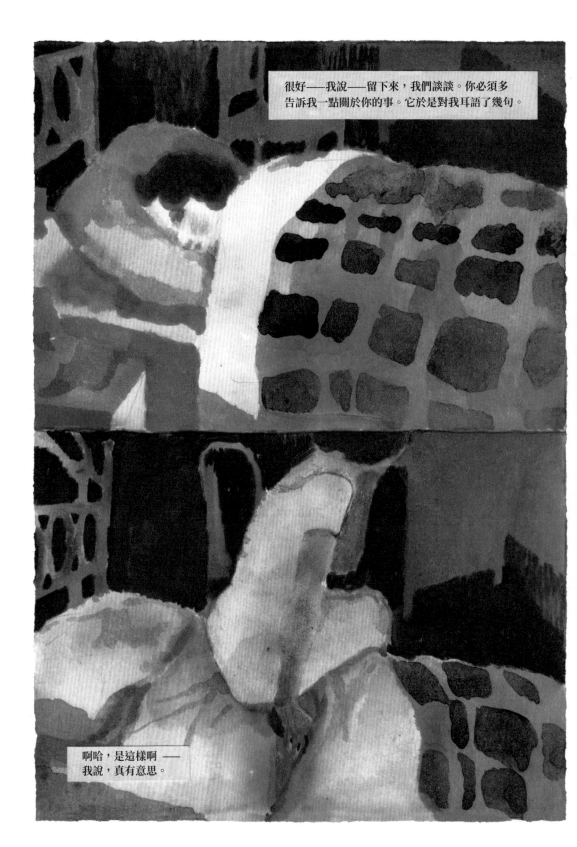

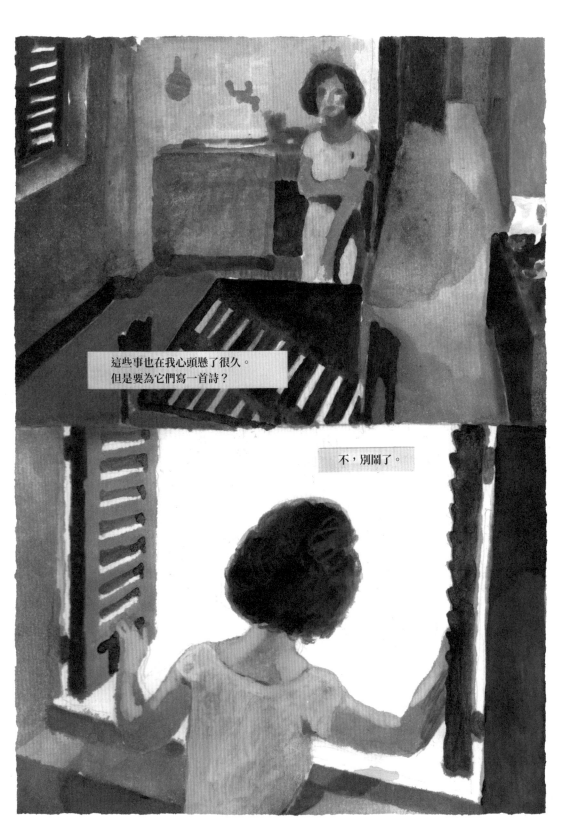

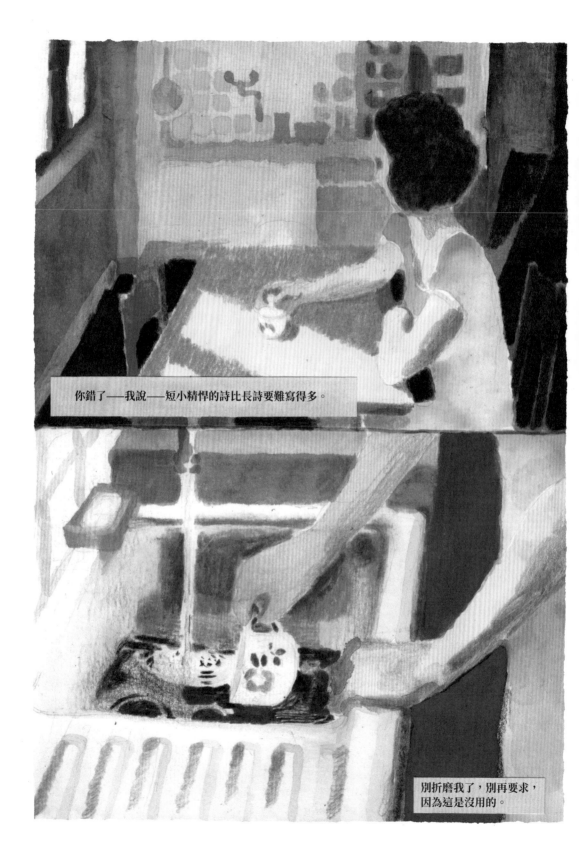

你錯了——我說——短小精悍的詩比長詩要難寫得多。

別折磨我了，別再要求，
因為這是沒用的。

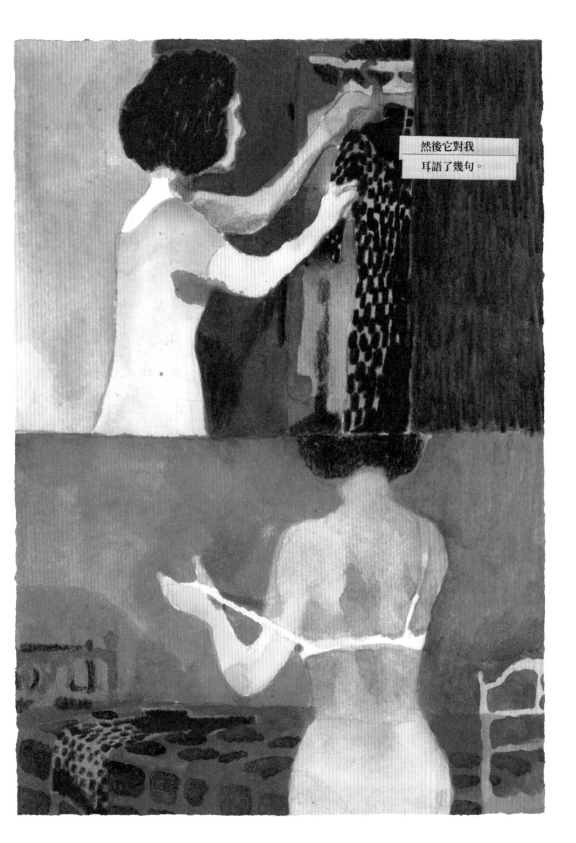

然後它對我
耳語了幾句。

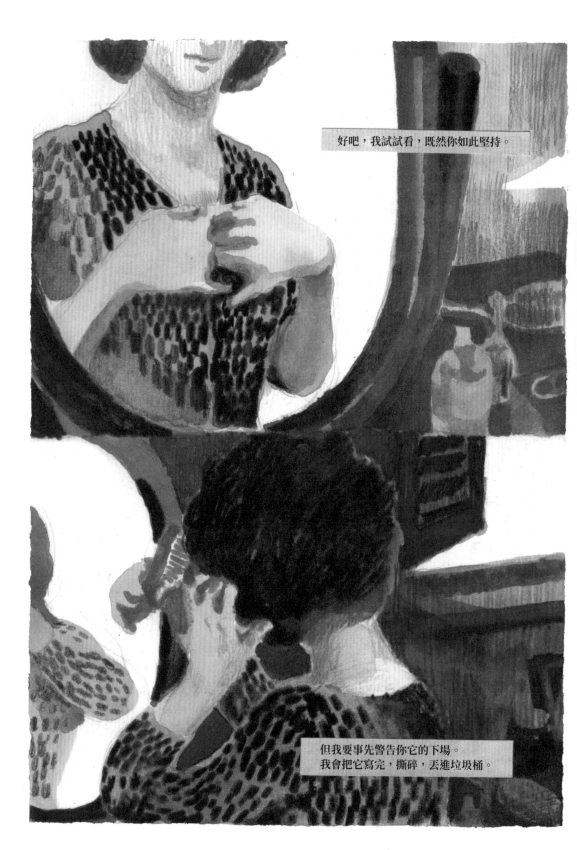

好吧，我試試看，既然你如此堅持。

但我要事先警告你它的下場。
我會把它寫完，撕碎，丟進垃圾桶。

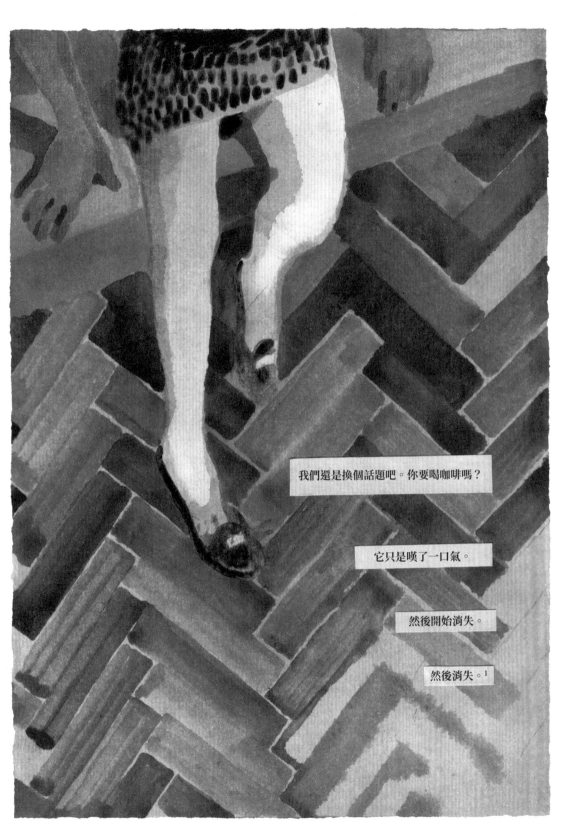

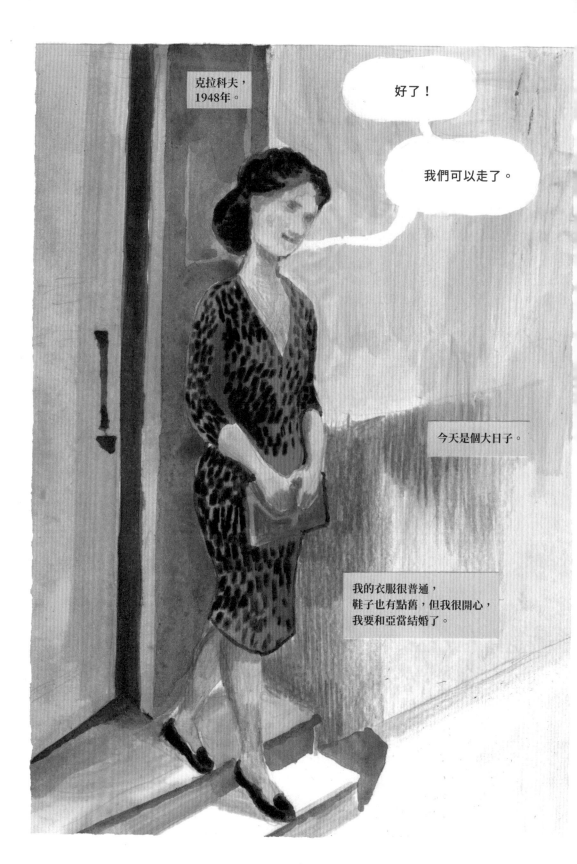

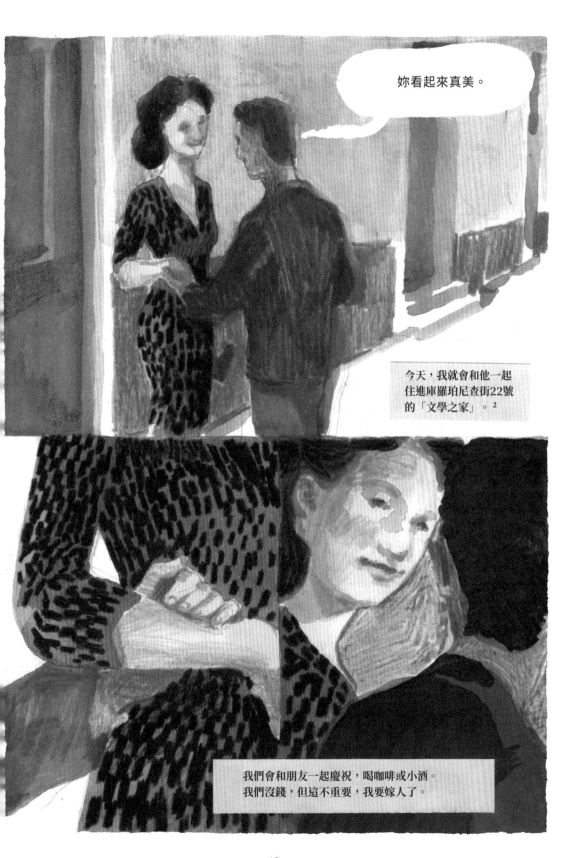

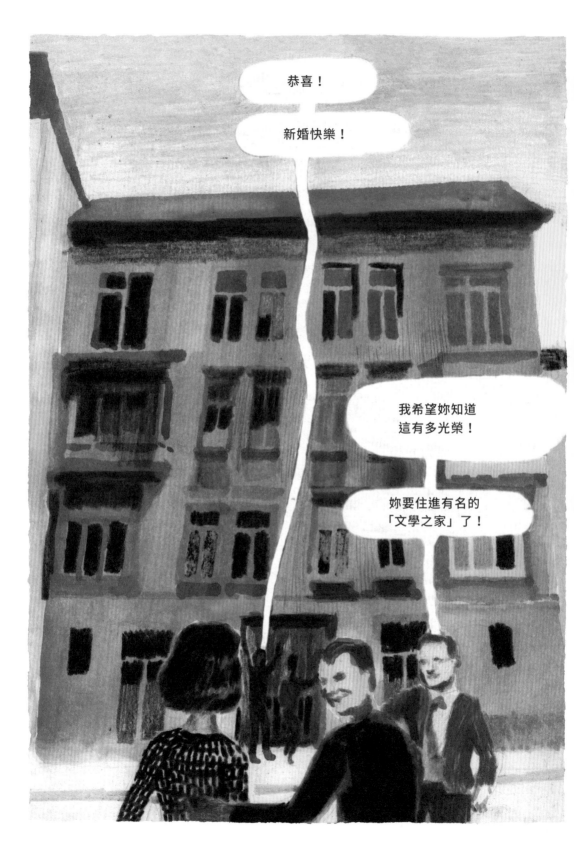

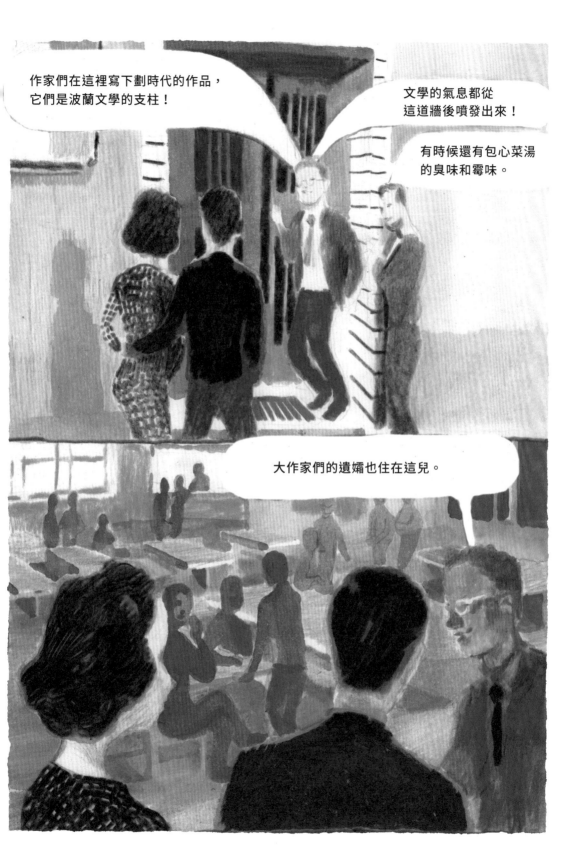

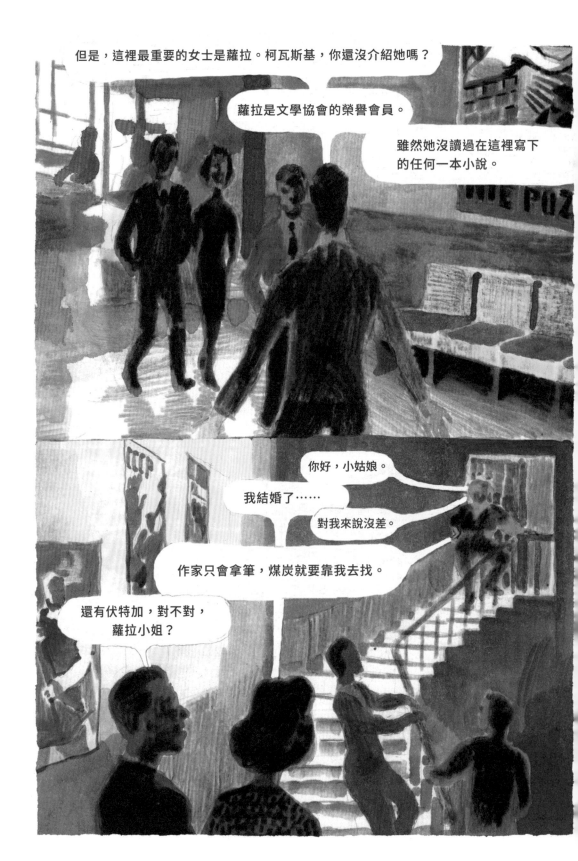

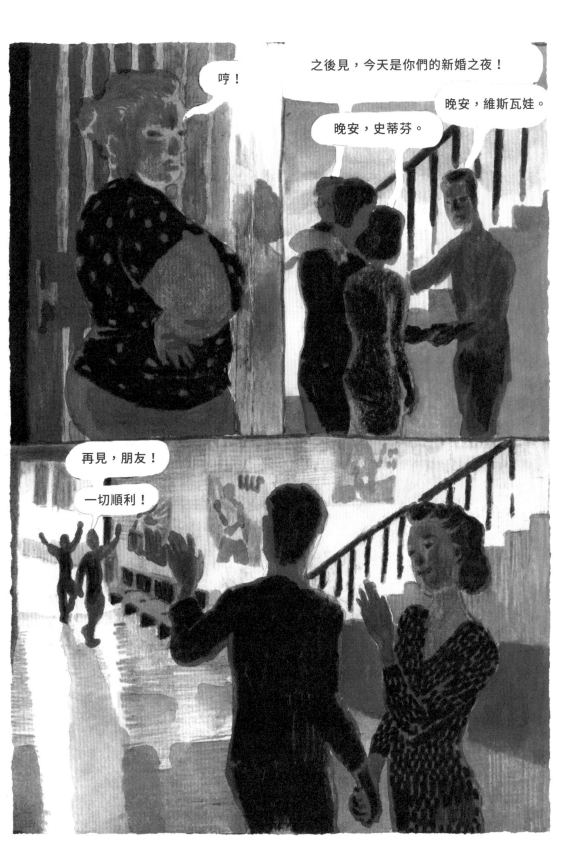

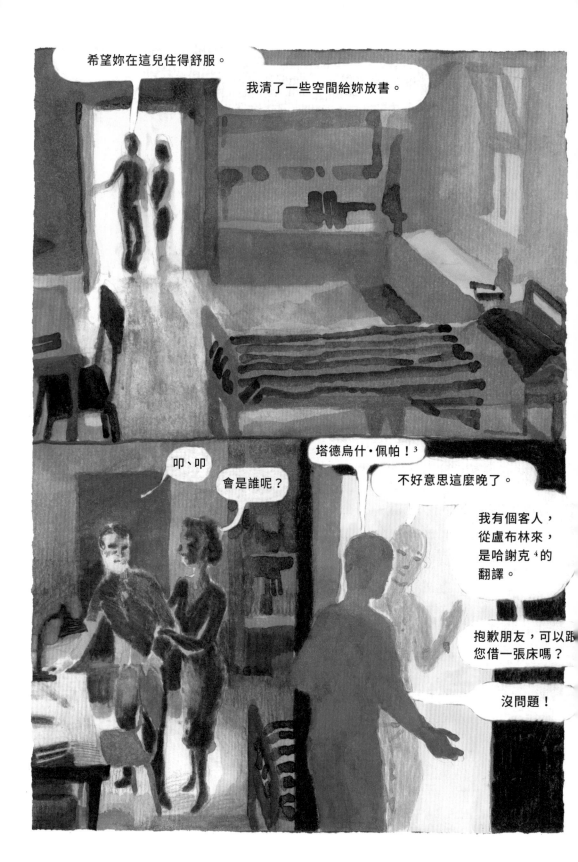

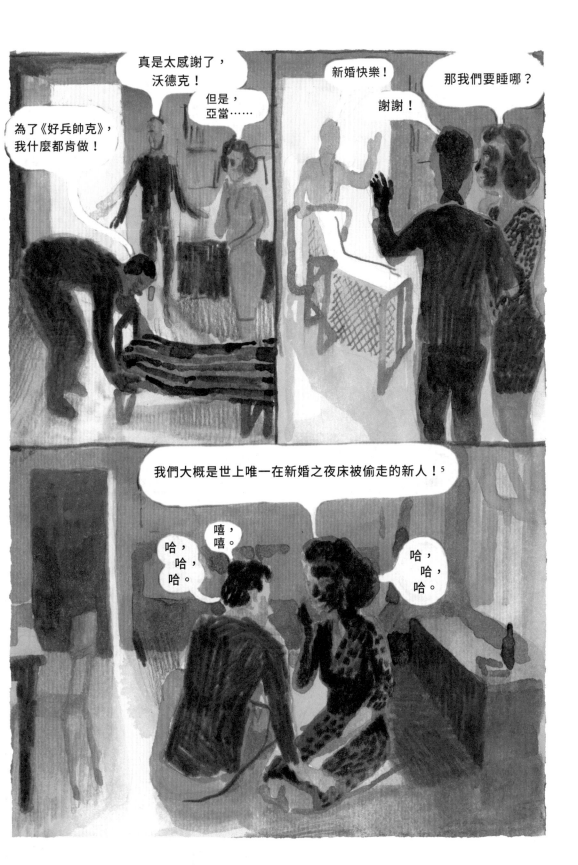

重 要 公 告

基於近日在「文學之家」食堂廁所發生
的惡行，我們決定重新粉刷這個空間。
在此，我鄭重禁止各位文友在廁所牆面
寫污穢的詩，也禁止污辱黨中央。

會長　西蒙·柯瓦斯基[6]

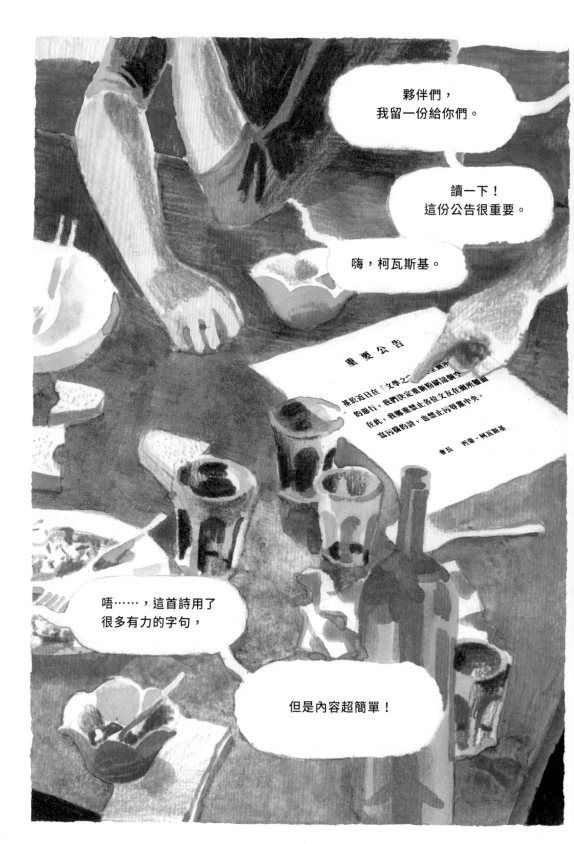

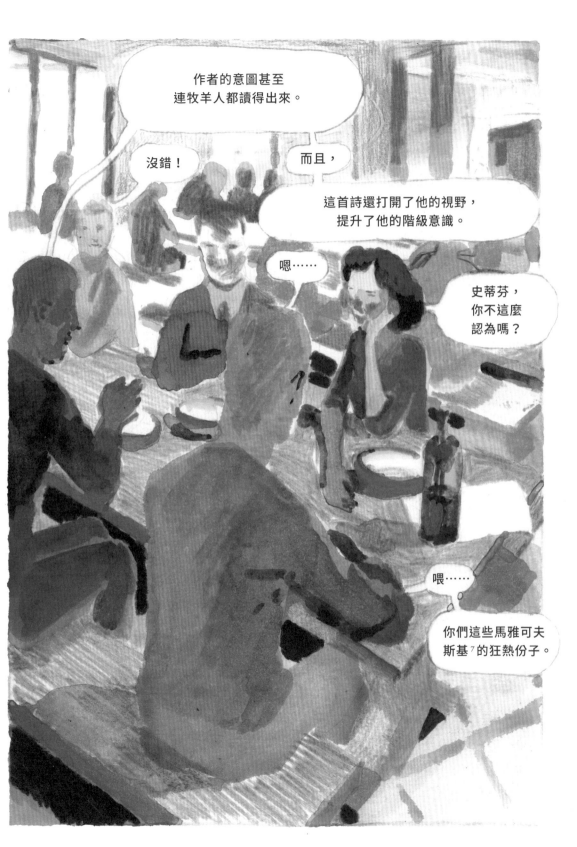

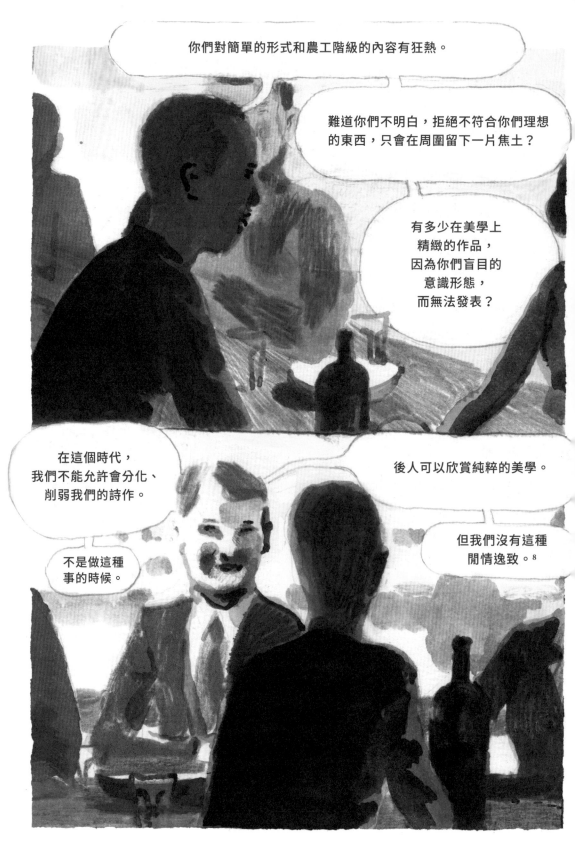

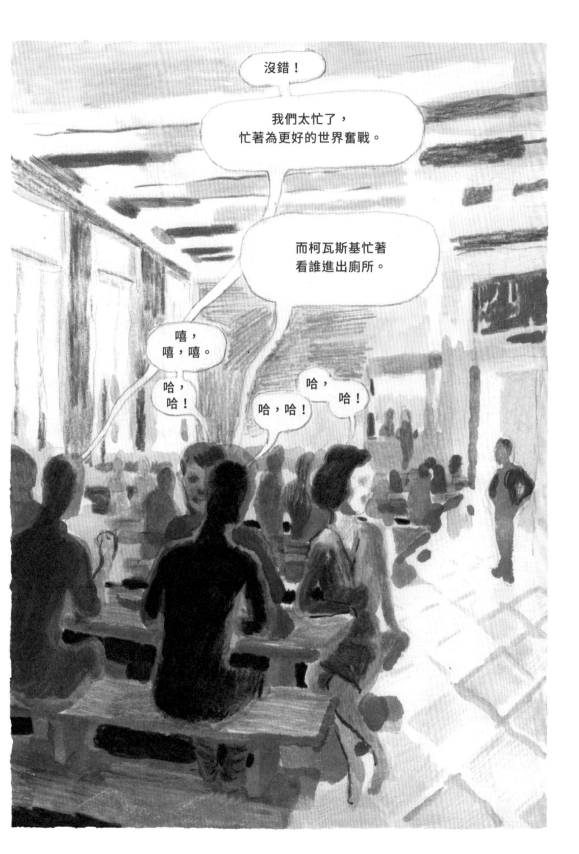

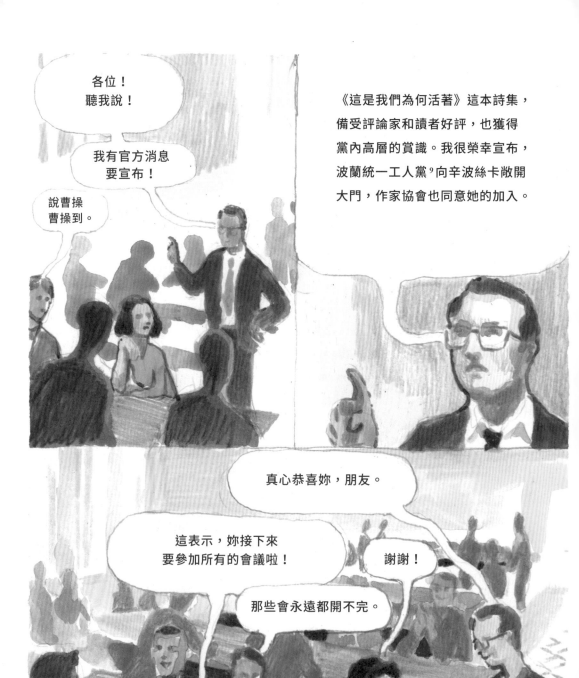

各位！
聽我說！

我有官方消息
要宣布！

說曹操
曹操到。

《這是我們為何活著》這本詩集，
備受評論家和讀者好評，也獲得
黨內高層的賞識。我很榮幸宣布，
波蘭統一工人黨，9向辛波絲卡敞開
大門，作家協會也同意她的加入。

真心恭喜妳，朋友。

這表示，妳接下來
要參加所有的會議啦！

謝謝！

那些會永遠都開不完。

我在這裡過得很好。
空間很小，
但我大量寫作。

窗外夜色已深，
今年的冬天很凍人。

而在「文學之家」的氣氛很歡樂，
今晚我和亞當舉辦了聚會。

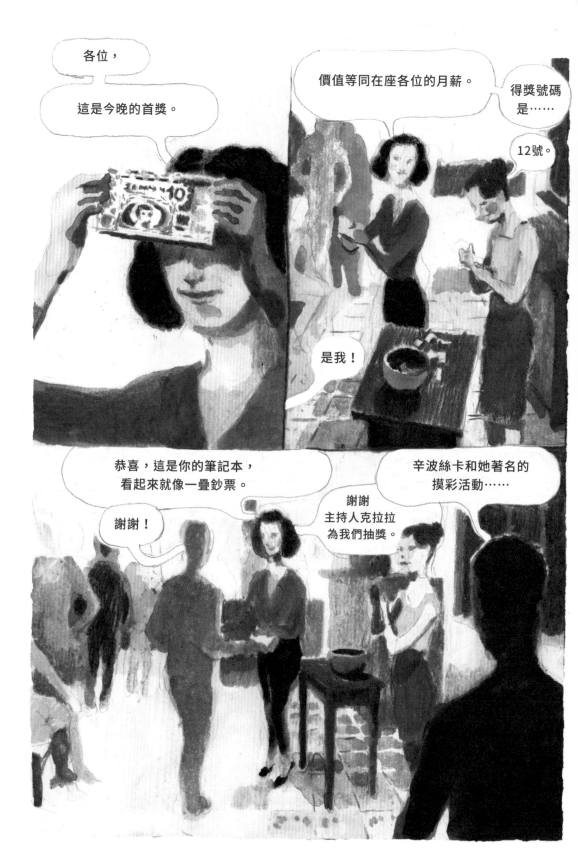

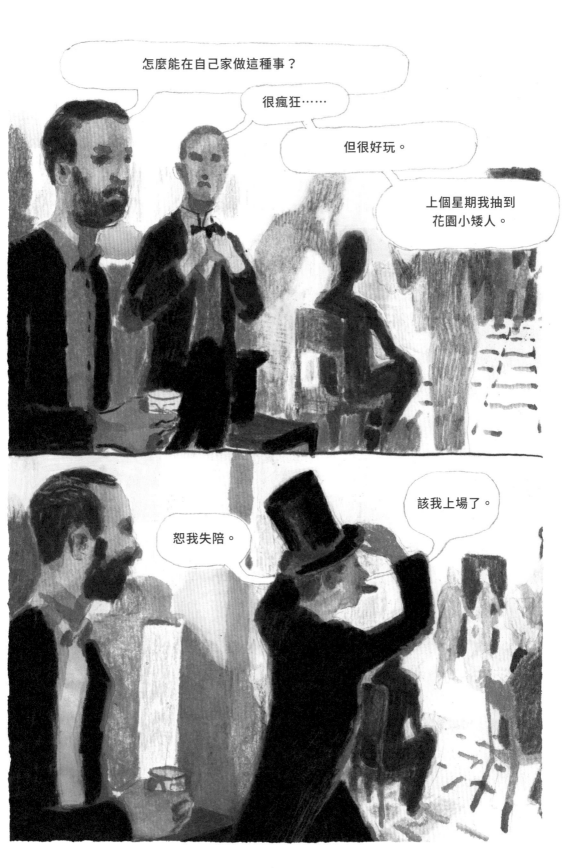

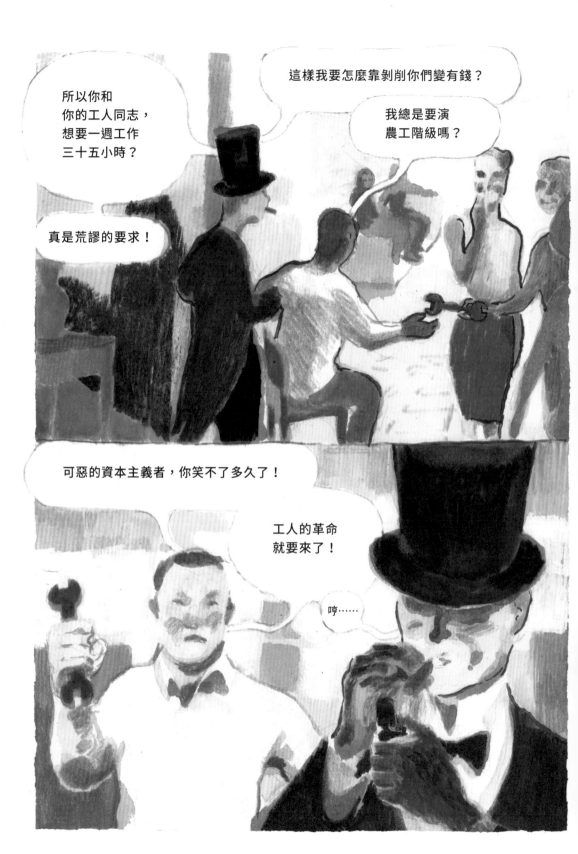

北京的潛水夫給鯊魚咬走了命根，破了褲。

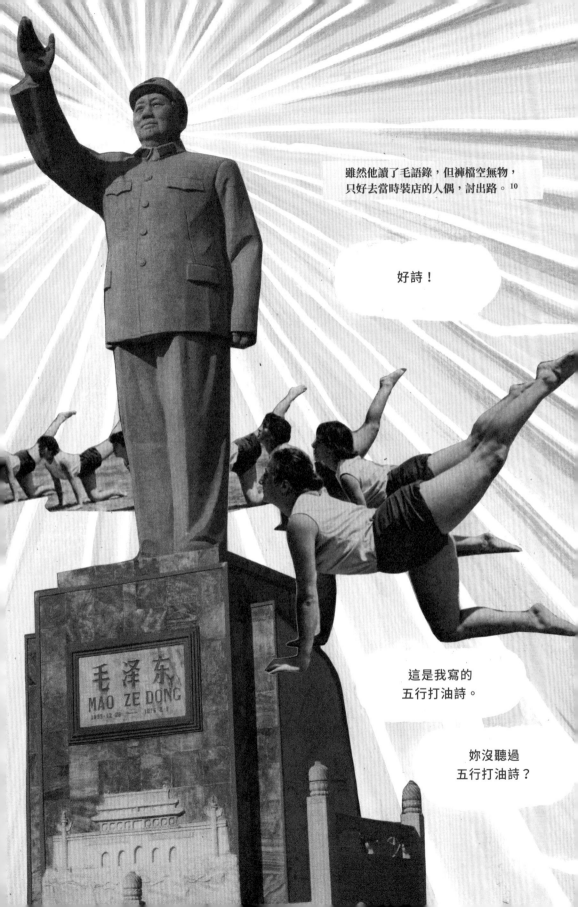

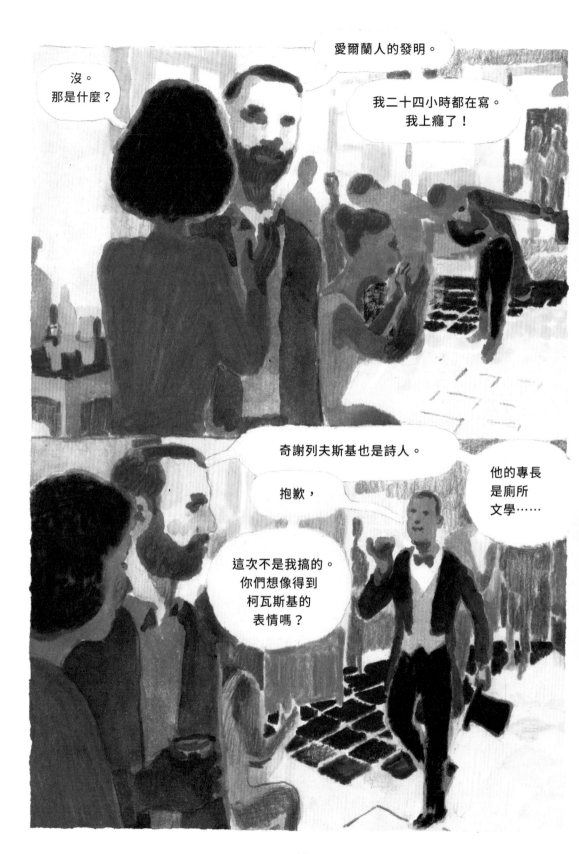

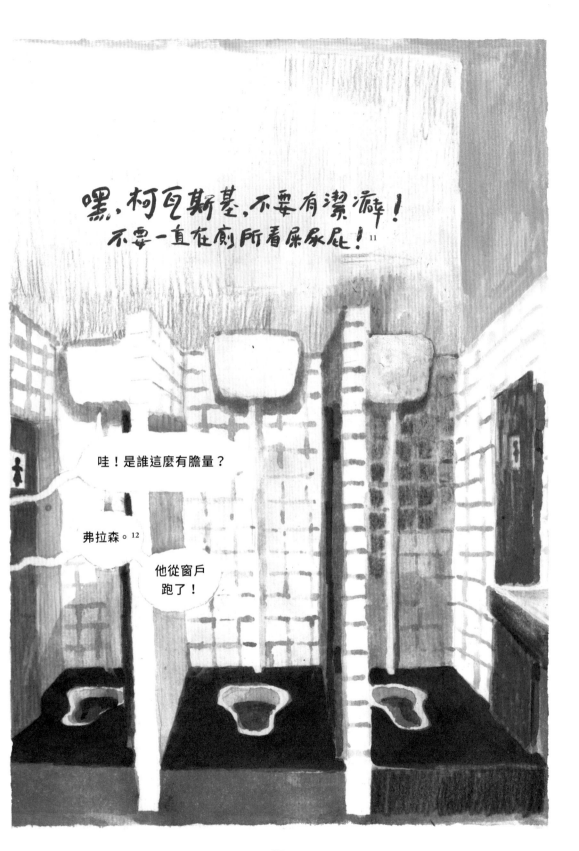

客人都走了。我坐到深夜。

我閱讀，思考，
翻雜誌。

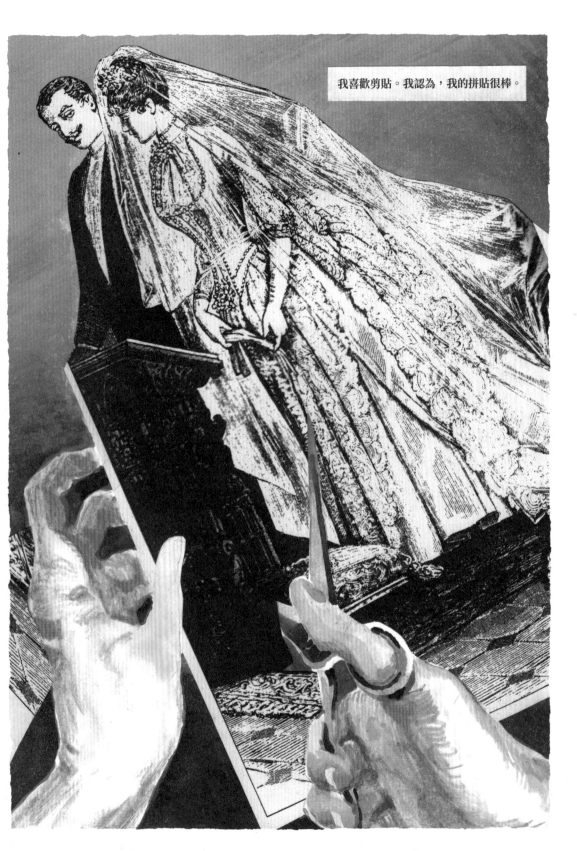

我喜歡剪貼。我認為，我的拼貼很棒。

39

卡！

這很好啊。

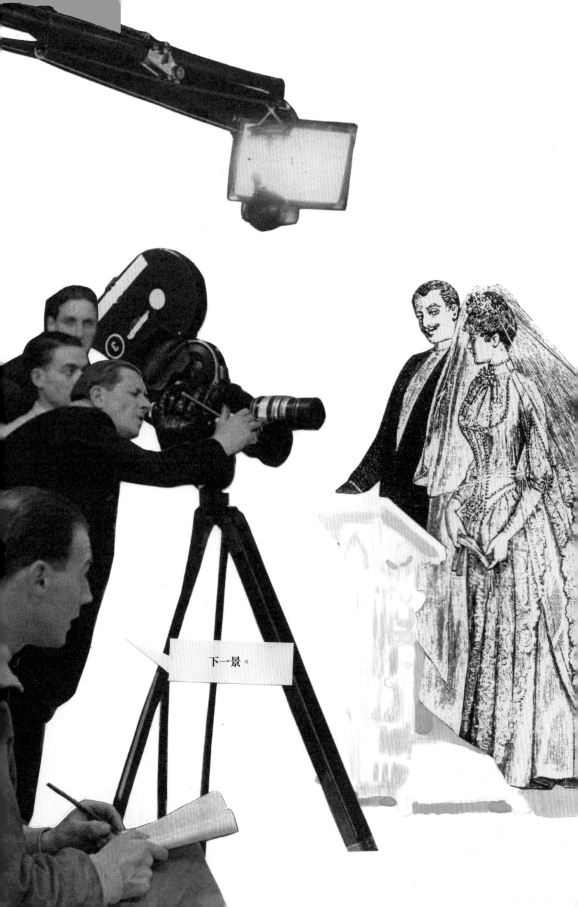

下一景。

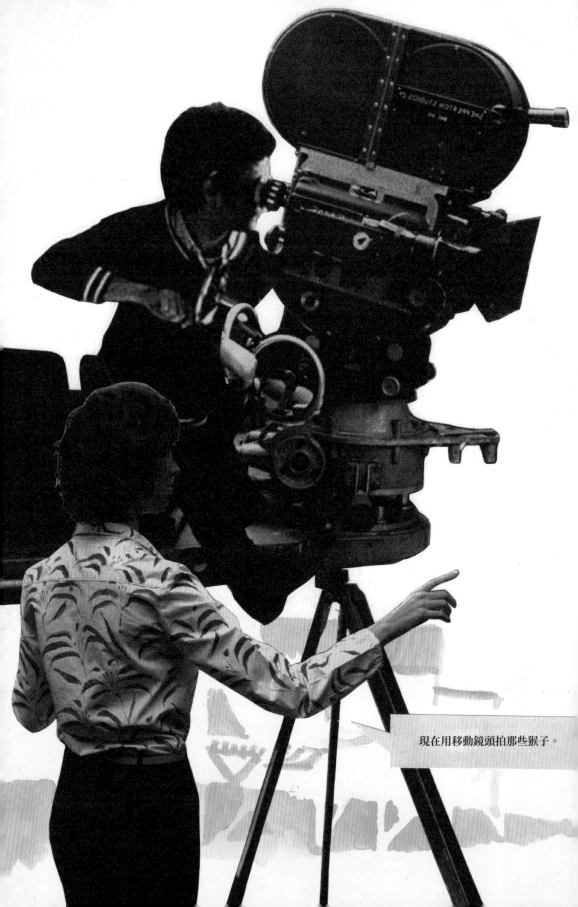

現在用移動鏡頭拍那些猴子。

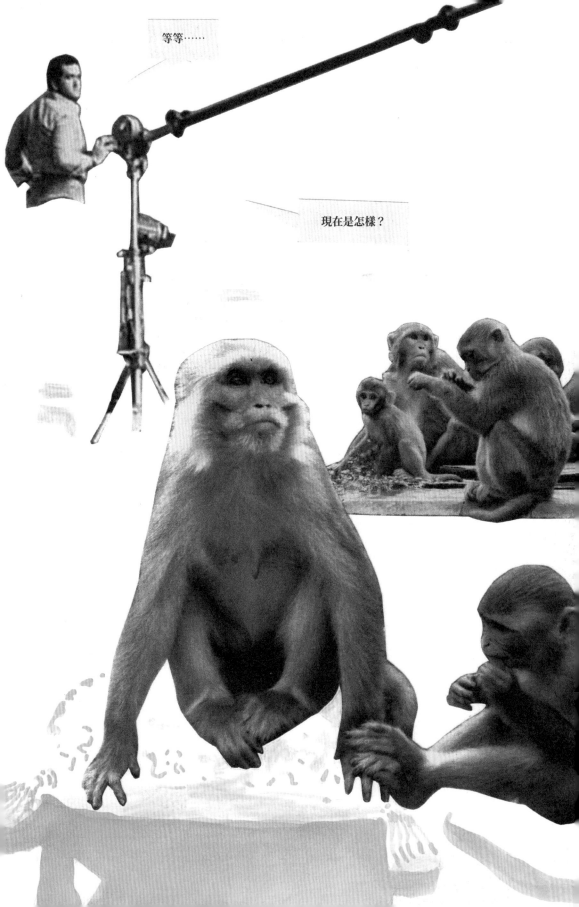

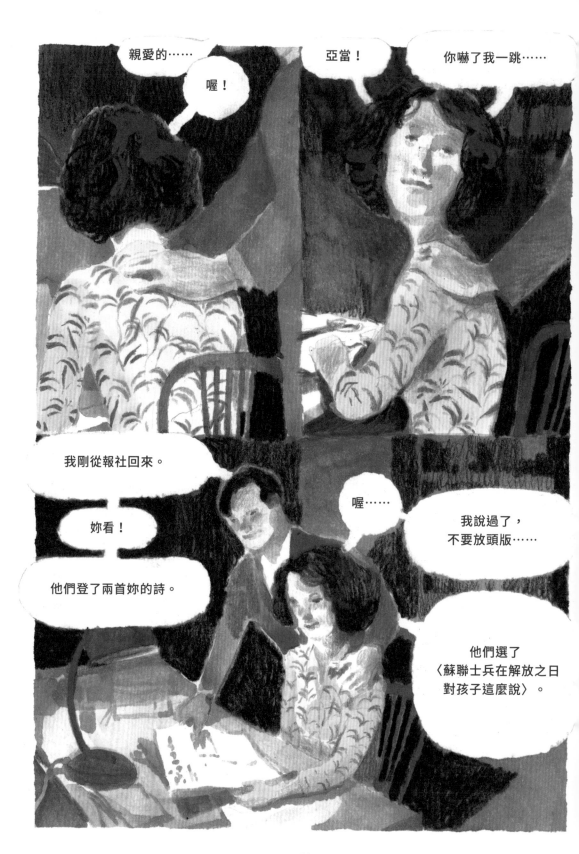

46

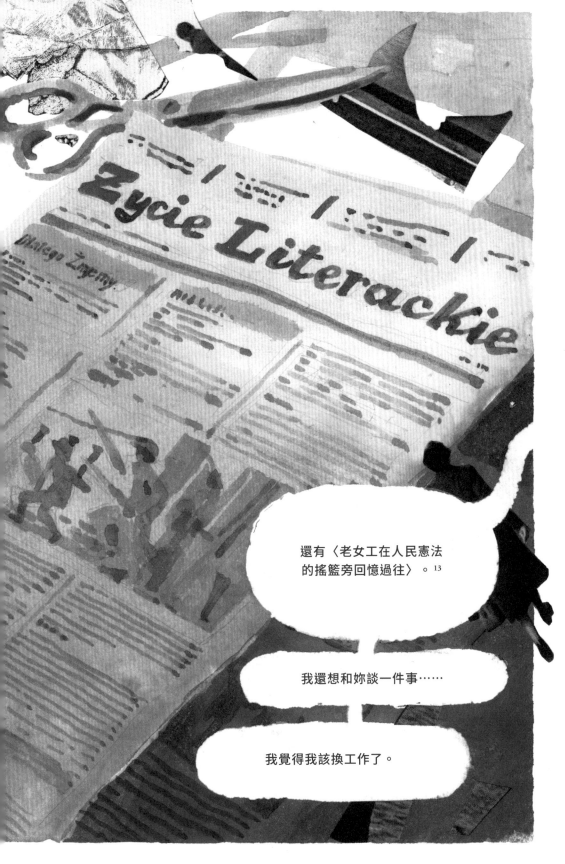

還有〈老女工在人民憲法的搖籃旁回憶過往〉。[13]

我還想和妳談一件事……

我覺得我該換工作了。

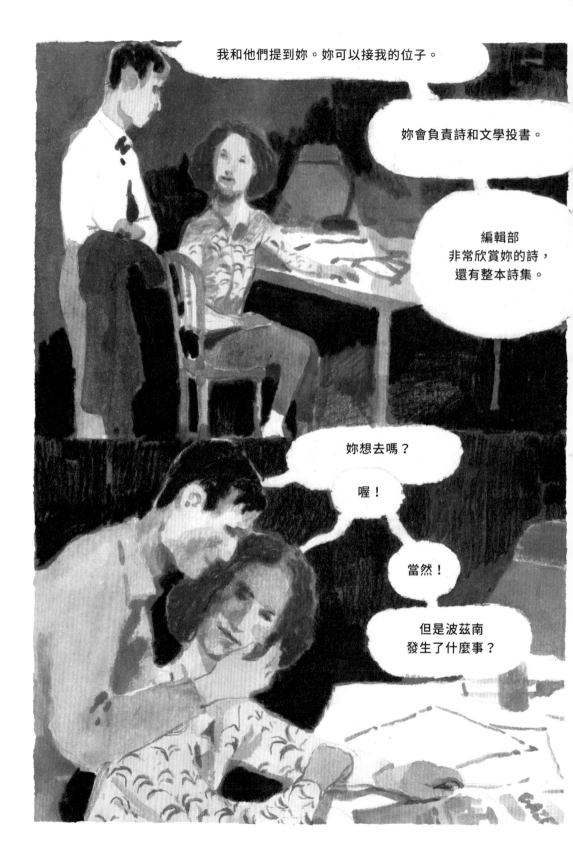

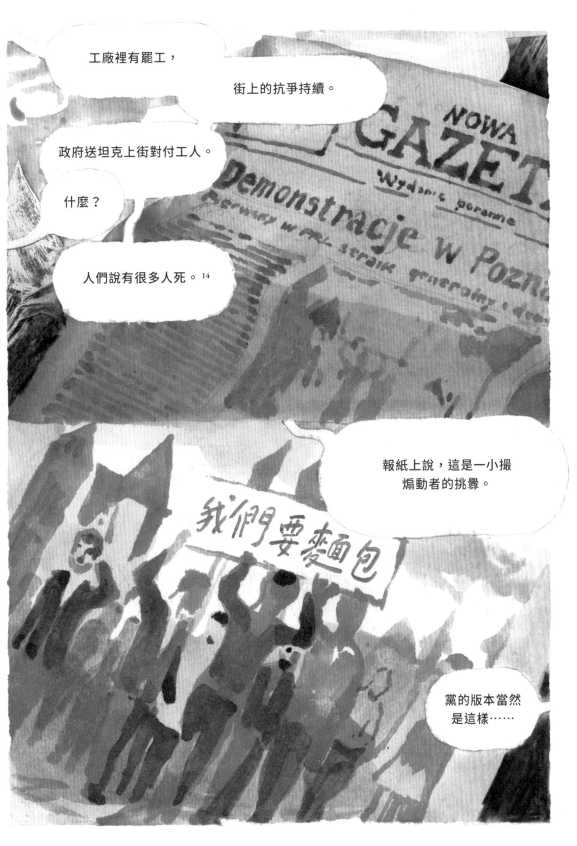

克拉科夫，

1966年。

許多事變了，其他則照舊。

在官僚和排隊的領域，我國依然領先全球。

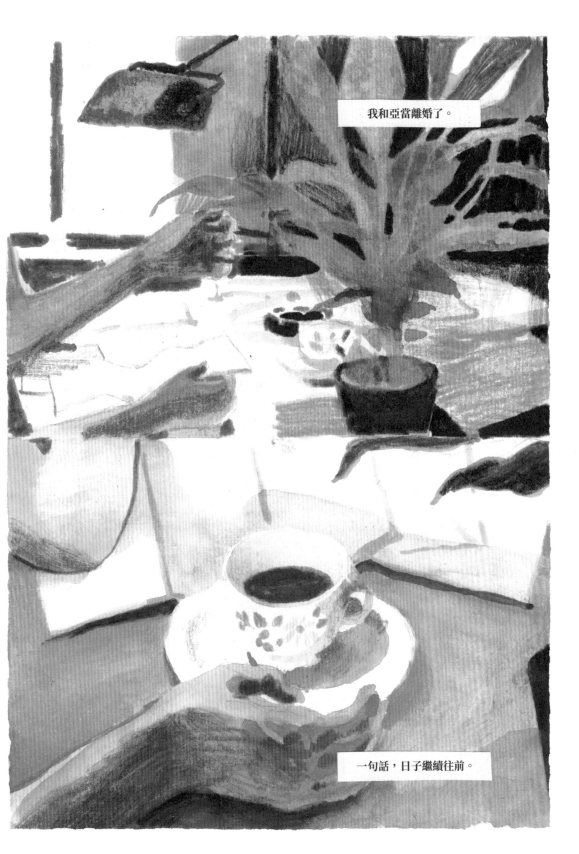

51

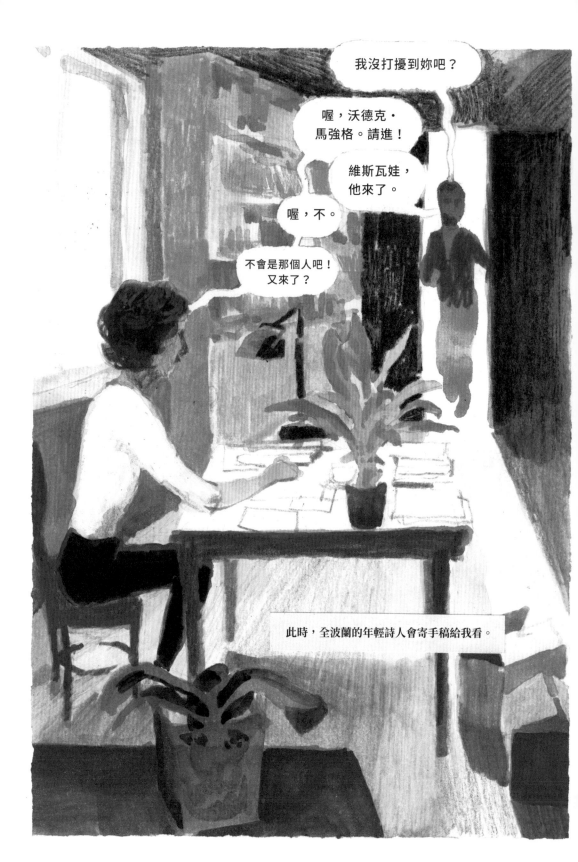

52

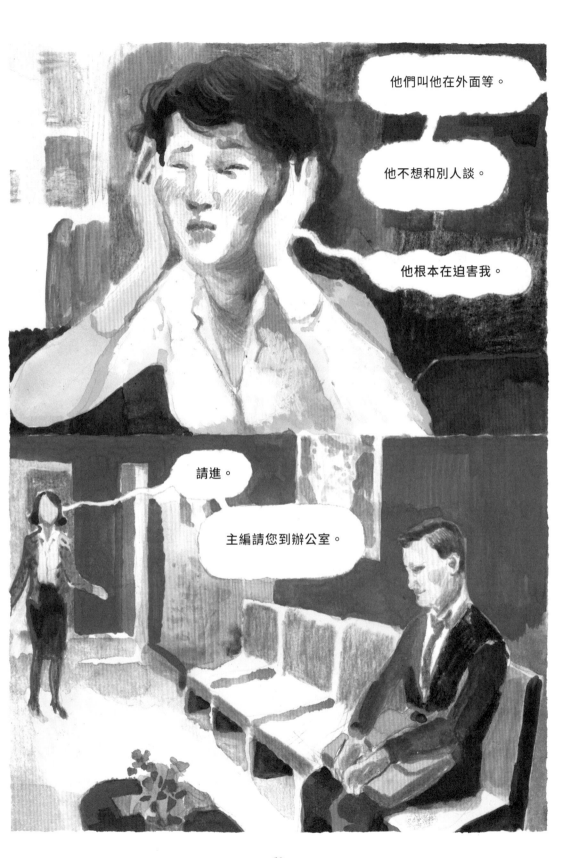

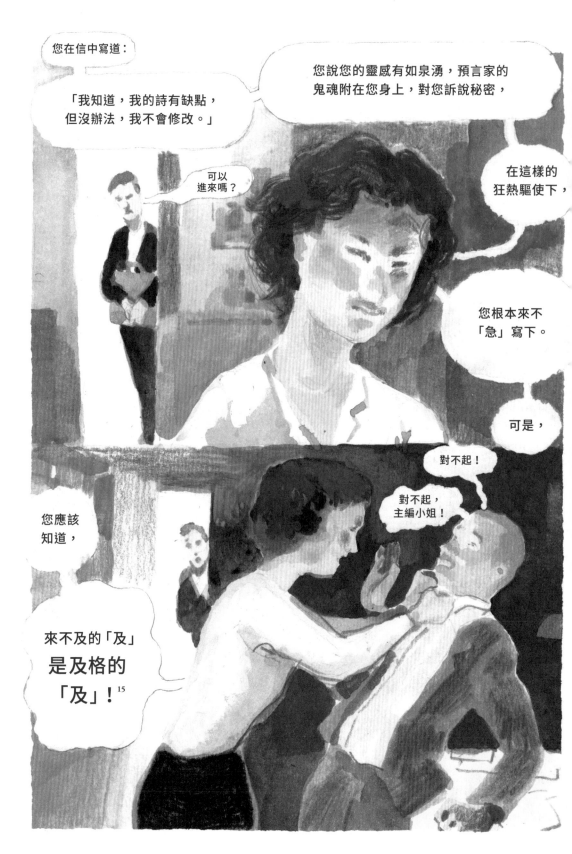

54

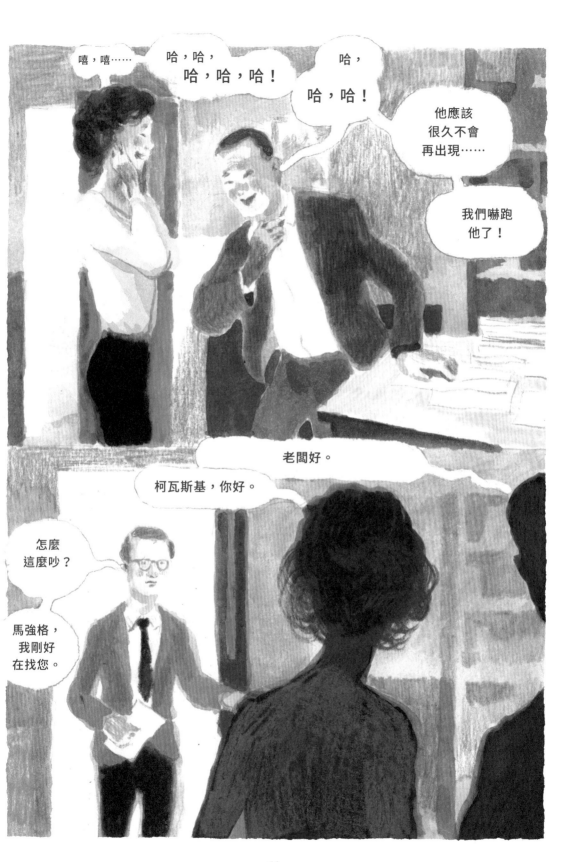

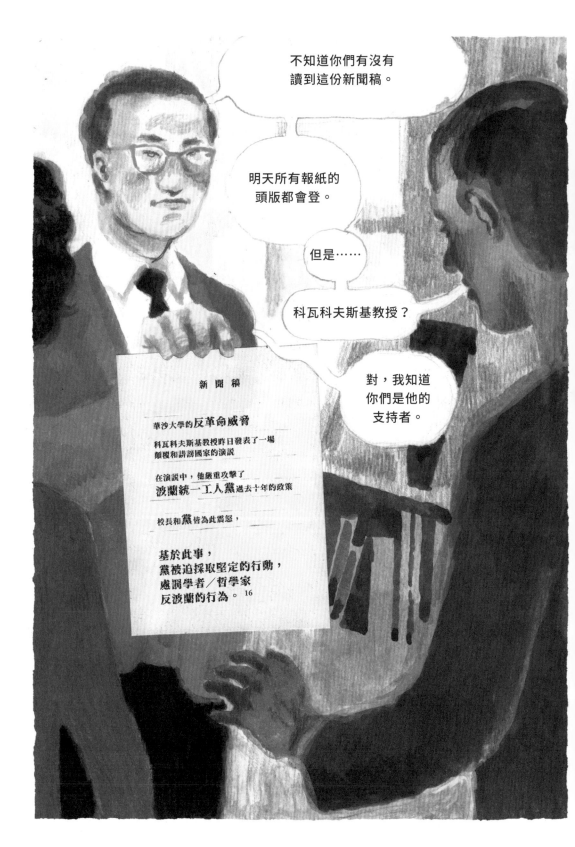

56

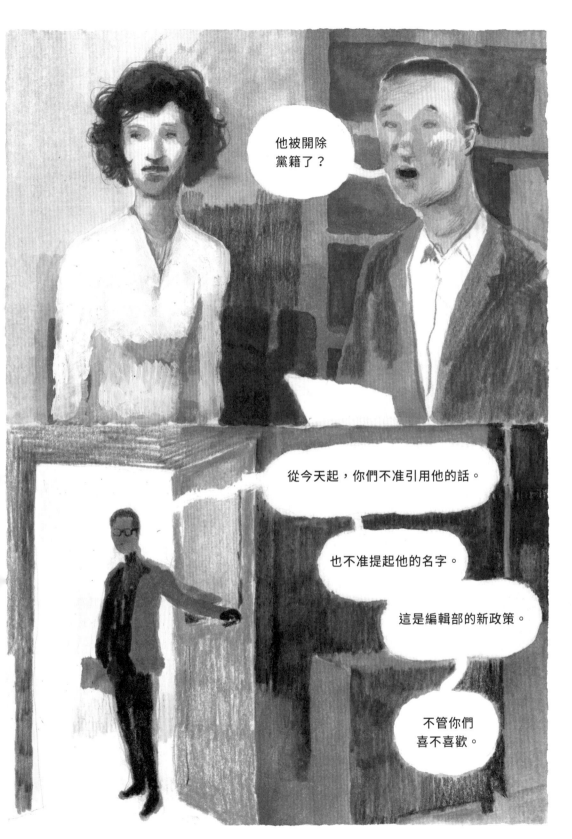

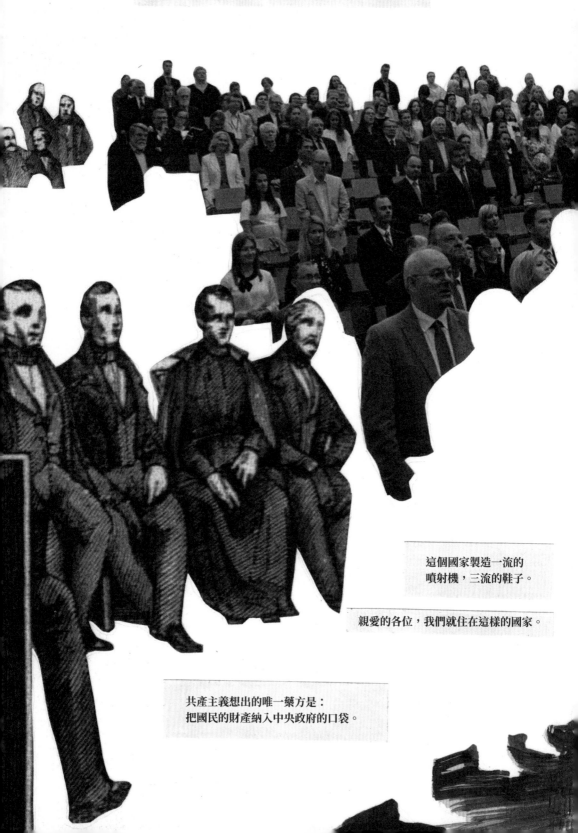

這個國家在問人民的意見之前，就知道人民在想什麼，
這個國家的間諜比護士多，監獄的空位比醫院的床位多。

這個國家製造一流的
噴射機，三流的鞋子。

親愛的各位，我們就住在這樣的國家。

共產主義想出的唯一藥方是：
把國民的財產納入中央政府的口袋。

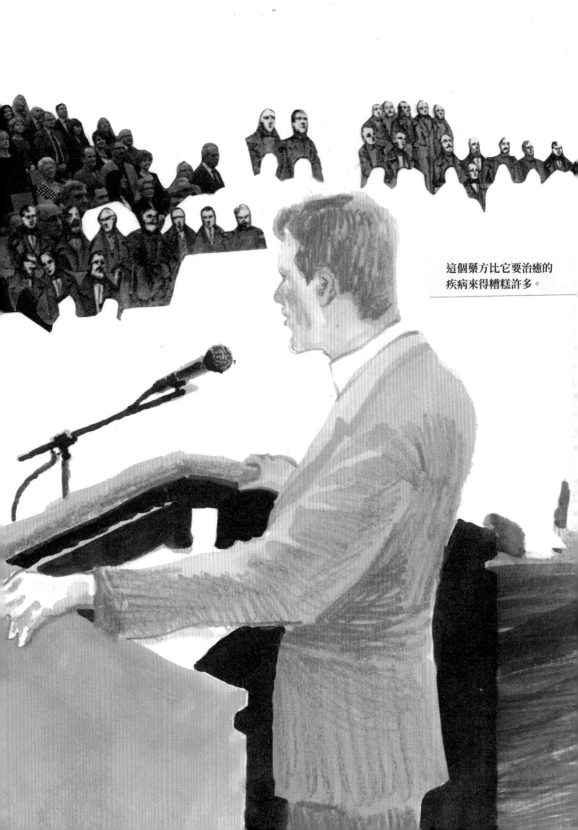

這個藥方比它要治癒的
疾病來得糟糕許多。

社會主義要人民博愛，但是以前沒有，以後也不可能會有機構制定的博愛。

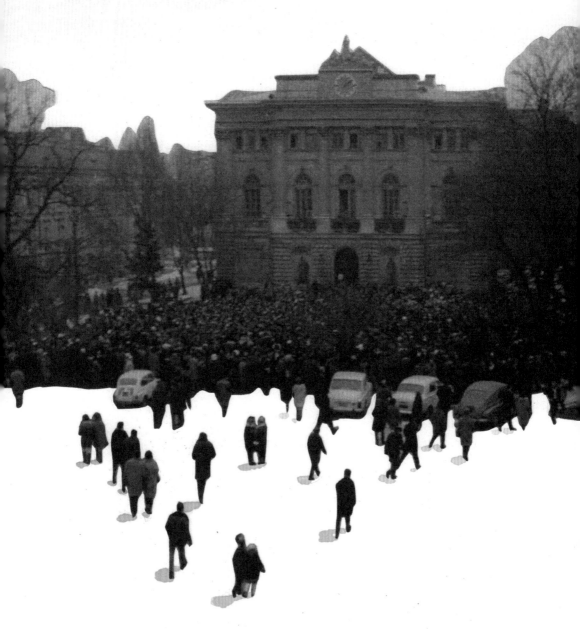

強制博愛最後會變成極權暴政。17

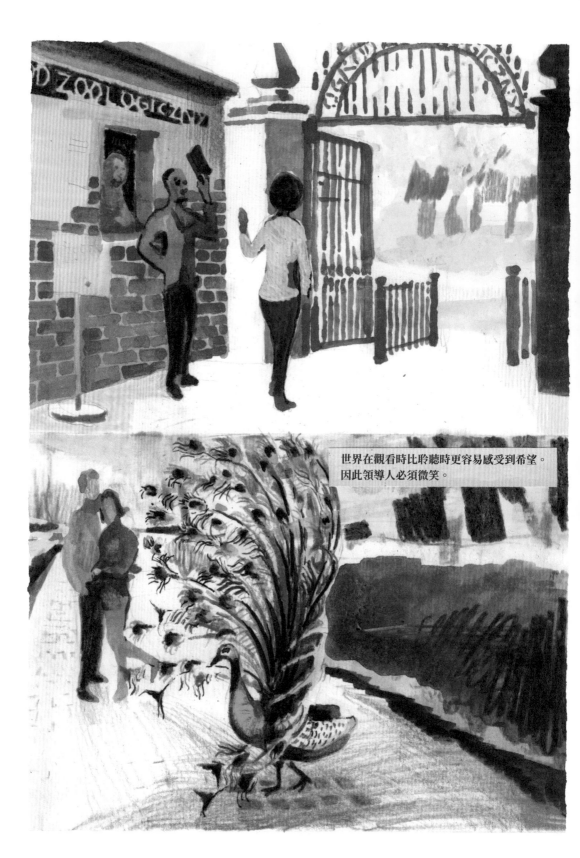

世界在觀看時比聆聽時更容易感受到希望。
因此領導人必須微笑。

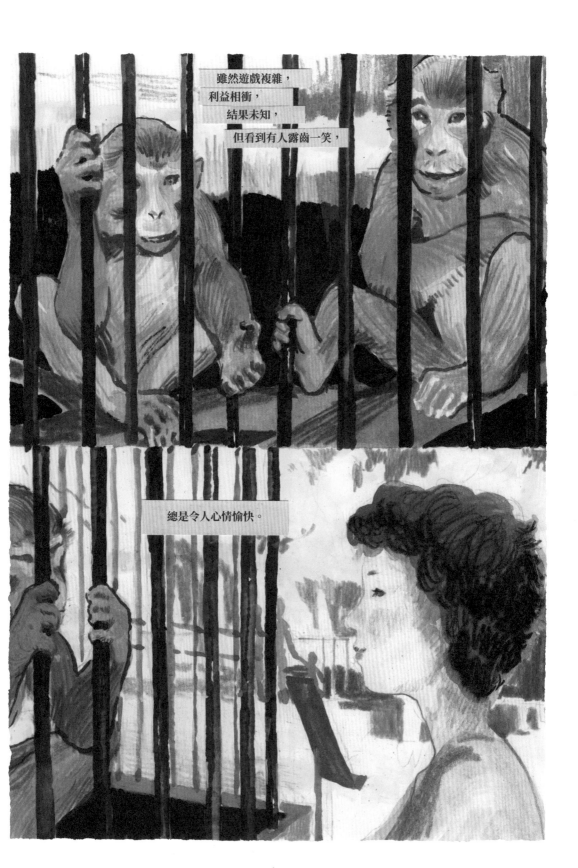

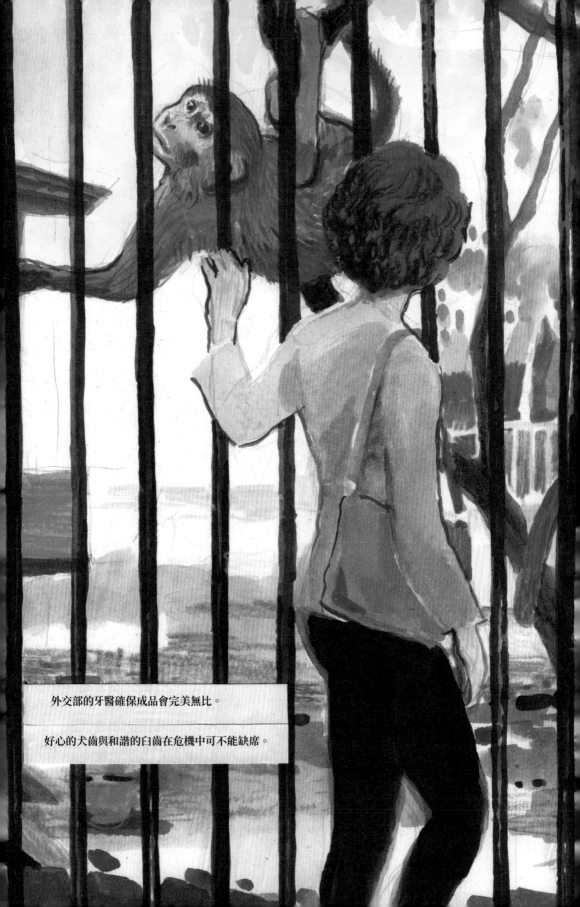

外交部的牙醫確保成品會完美無比。

好心的犬齒與和諧的臼齒在危機中可不能缺席。

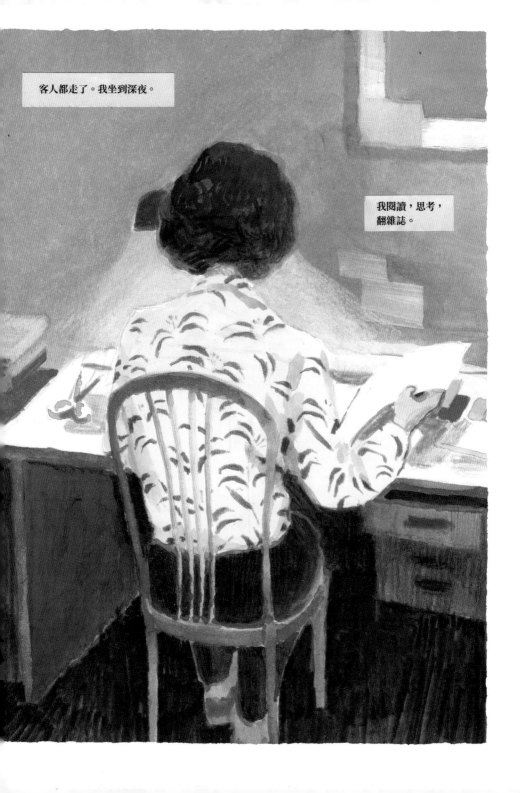

客人都走了。我坐到深夜。

我閱讀，思考，
翻雜誌。

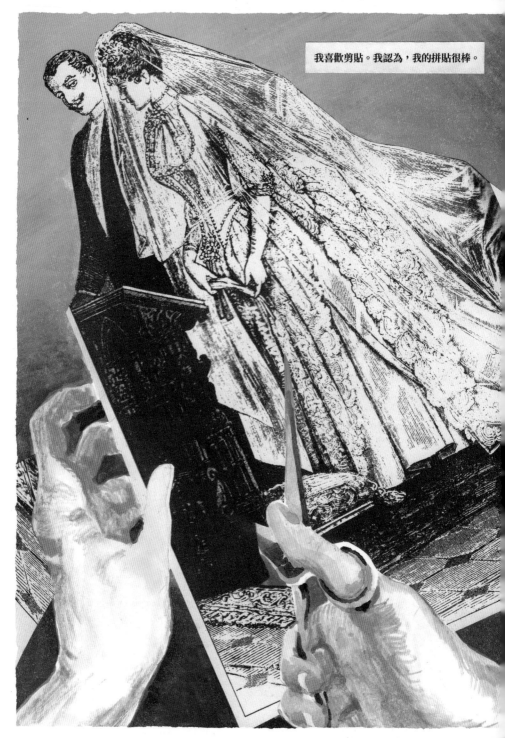

我喜歡剪貼。我認為，我的拼貼很棒。

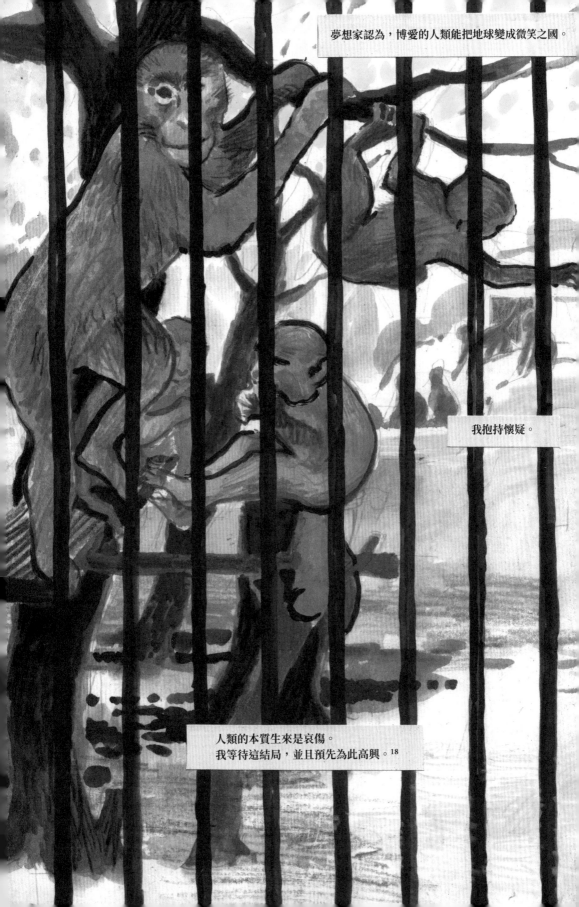

夢想家認為，博愛的人類能把地球變成微笑之國。

我抱持懷疑。

人類的本質生來是哀傷。
我等待這結局，並且預先為此高興。[18]

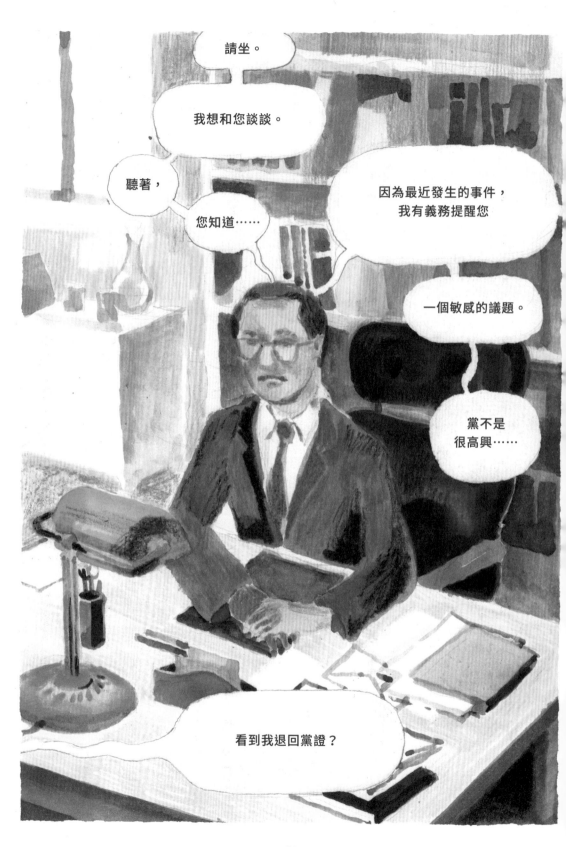

66

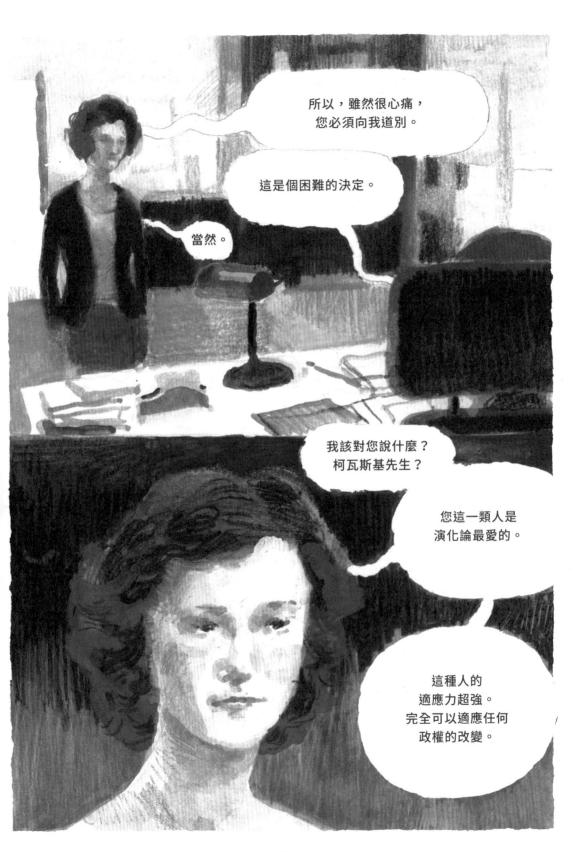

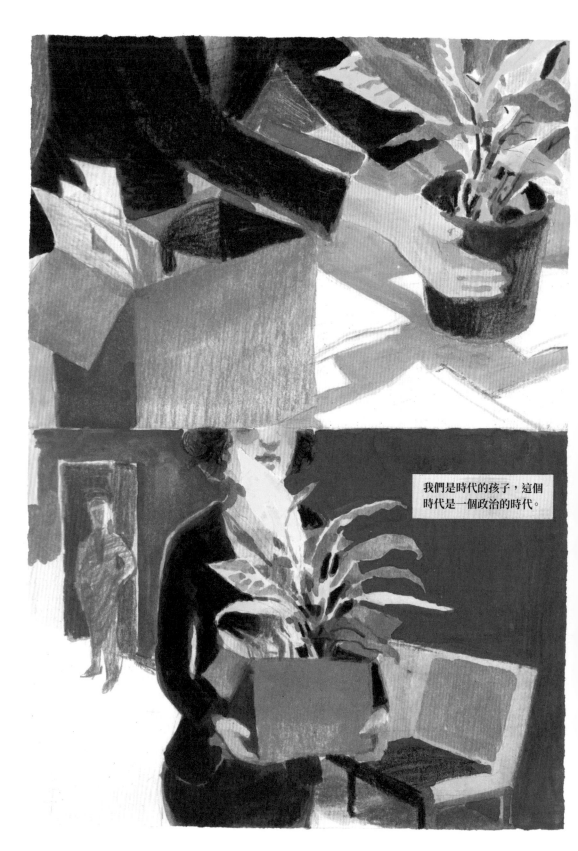

我們是時代的孩子，這個
時代是一個政治的時代。

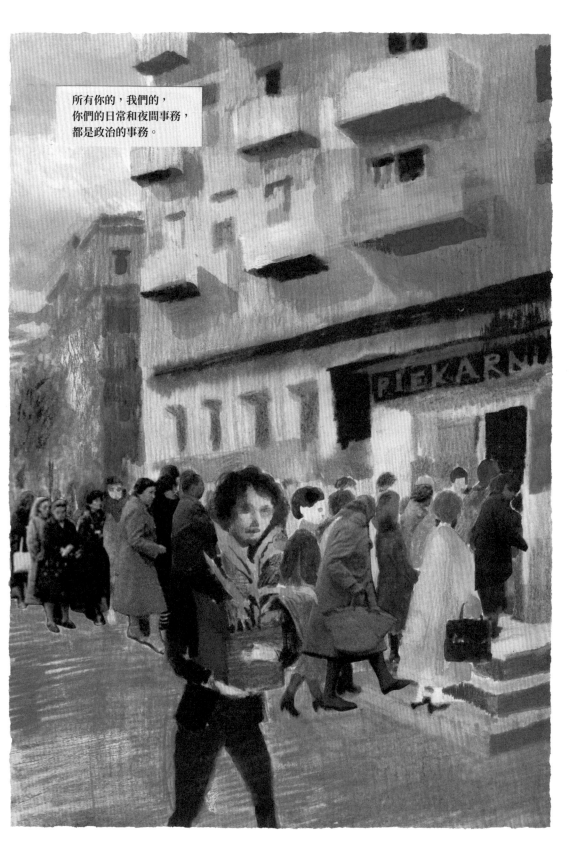

所有你的，我們的，
你們的日常和夜間事務，
都是政治的事務。

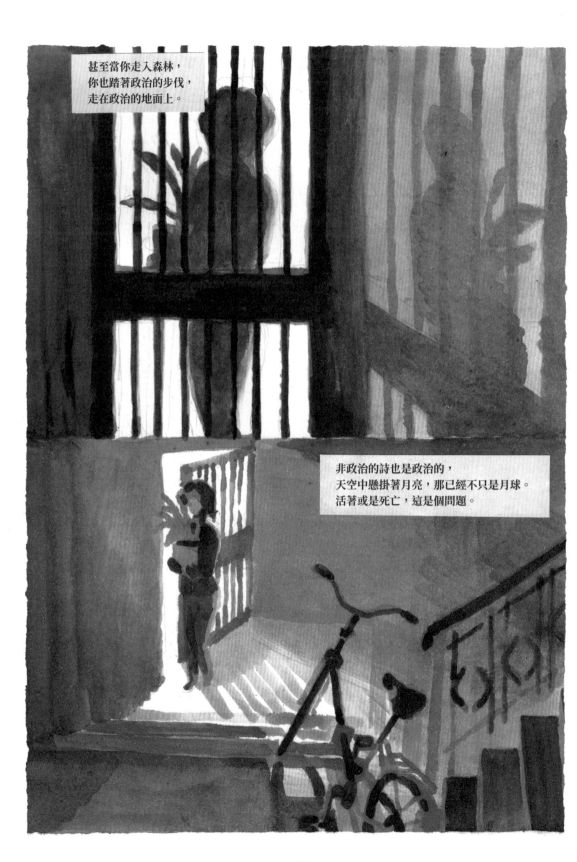

甚至當你走入森林，
你也踏著政治的步伐，
走在政治的地面上。

非政治的詩也是政治的，
天空中懸掛著月亮，那已經不只是月球。
活著或是死亡，這是個問題。

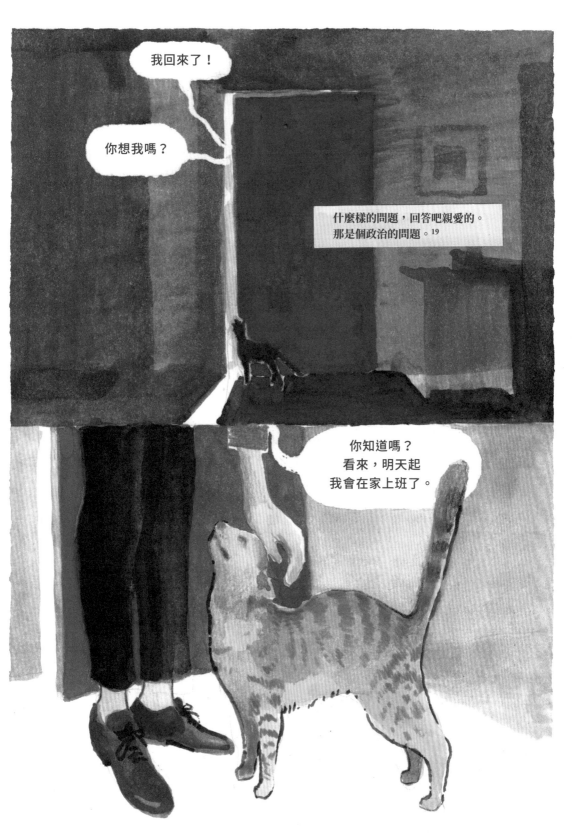

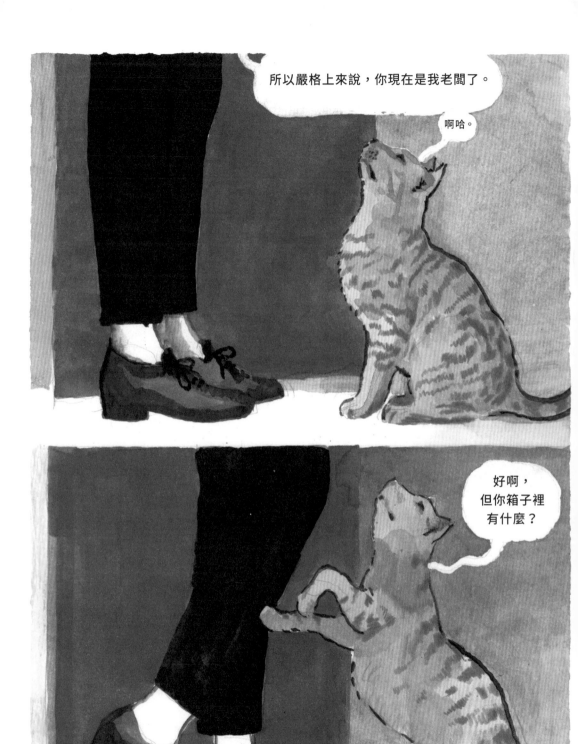

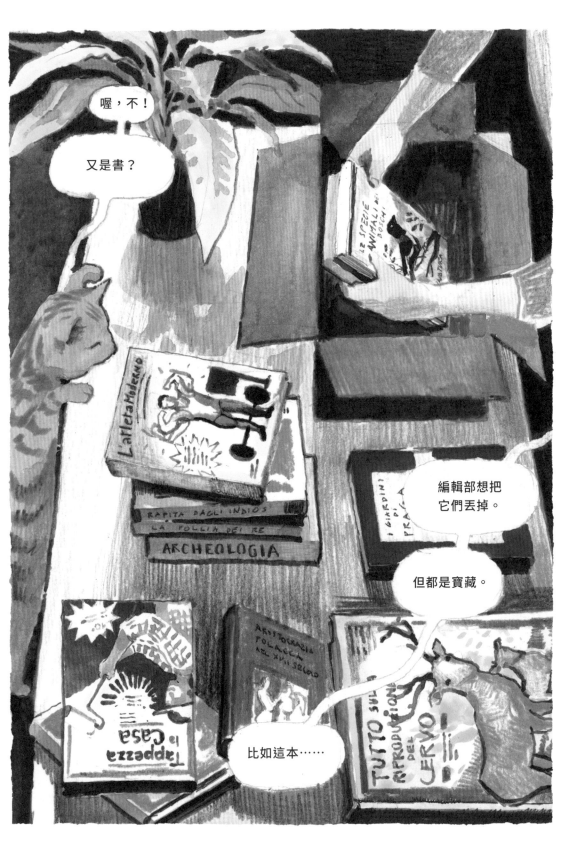

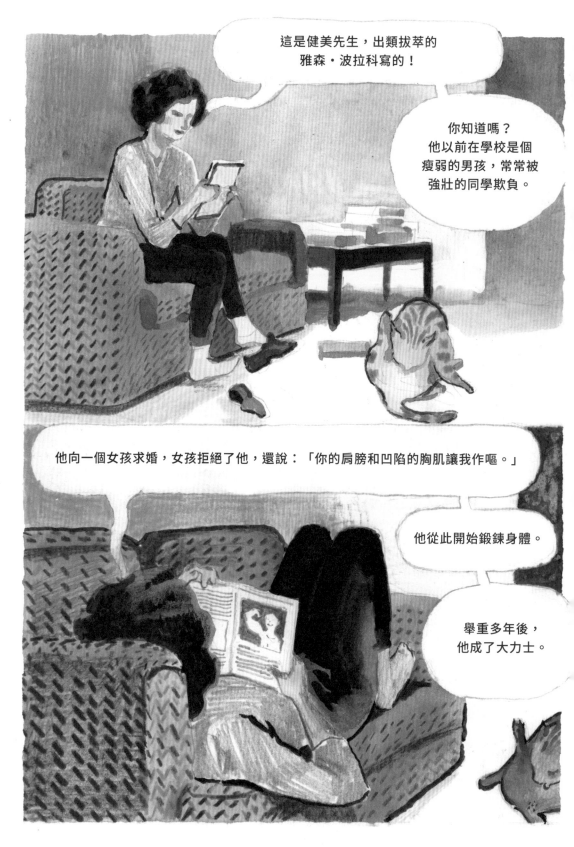

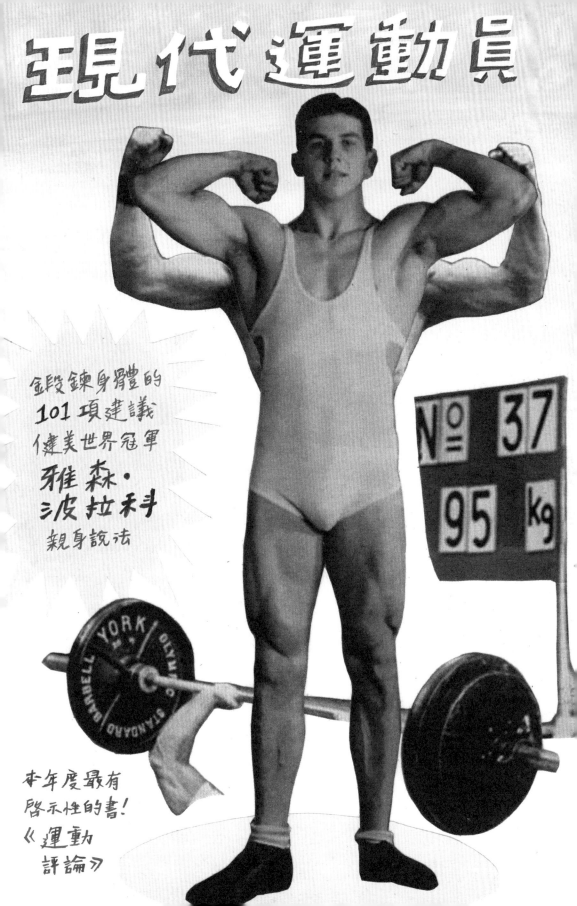

現代運動員

鍛鍊身體的
101 項建議
健美世界冠軍
雅森·波拉科
親身說法

本年度最有
啟示性的書！
《運動評論》

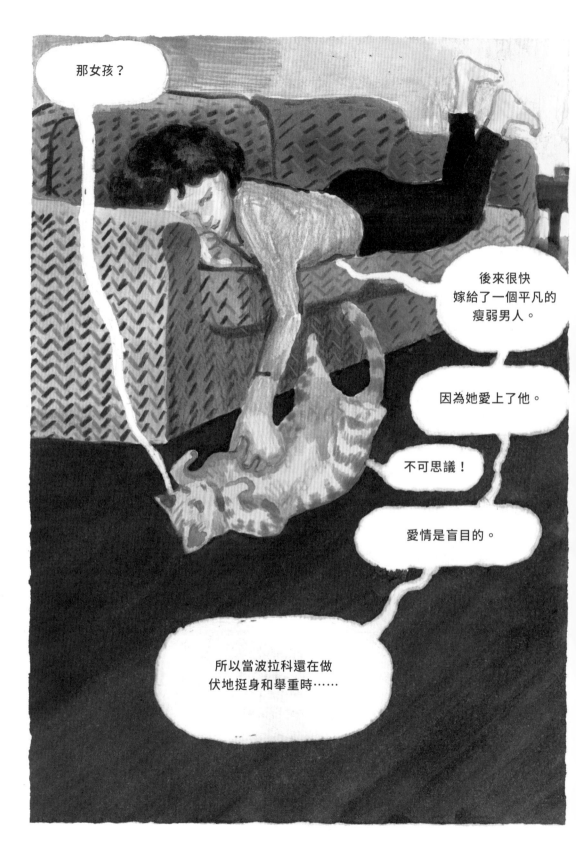

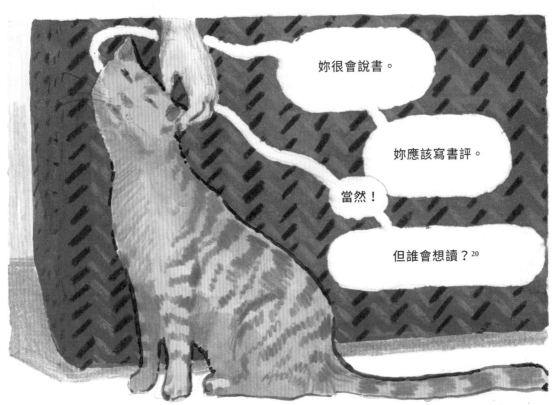

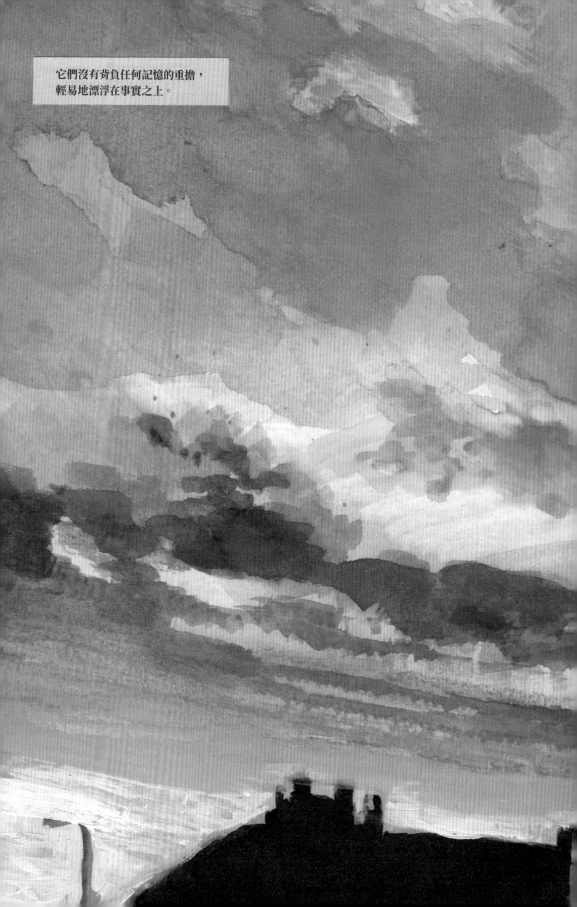

它們沒有背負任何記憶的重擔，
輕易地漂浮在事實之上。

它們怎麼會見證任何事 ——
它們一下子就各奔東西。

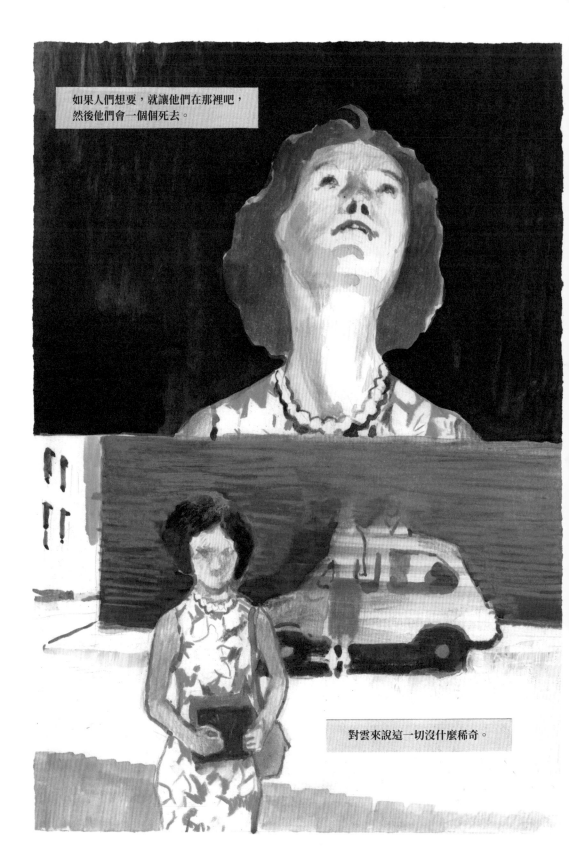

如果人們想要，就讓他們在那裡吧，
然後他們會一個個死去。

對雲來說這一切沒什麼稀奇。

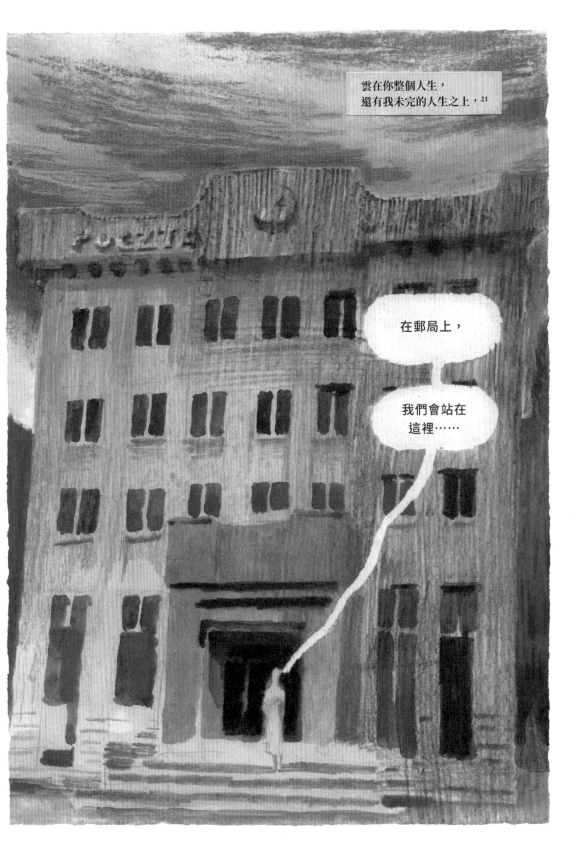

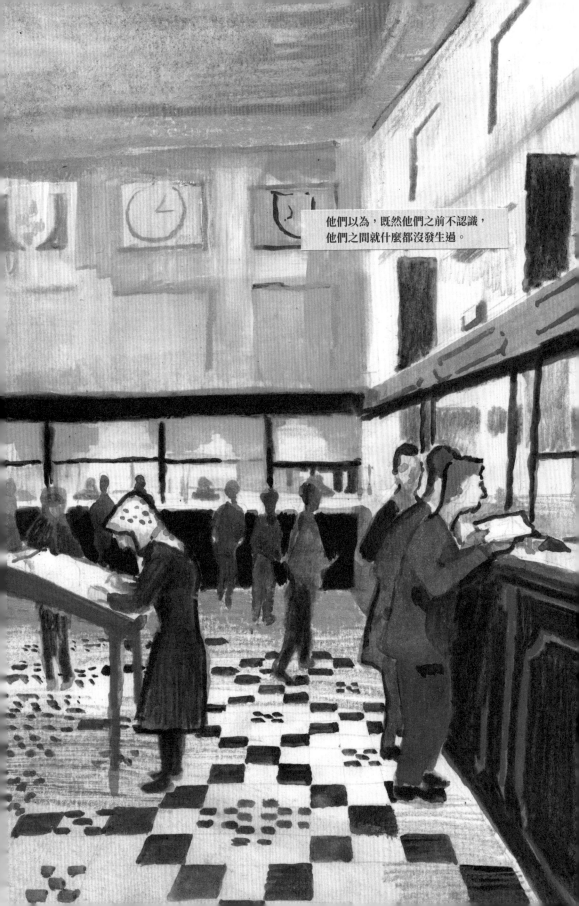

他們以為，既然他們之前不認識，
他們之間就什麼都沒發生過。

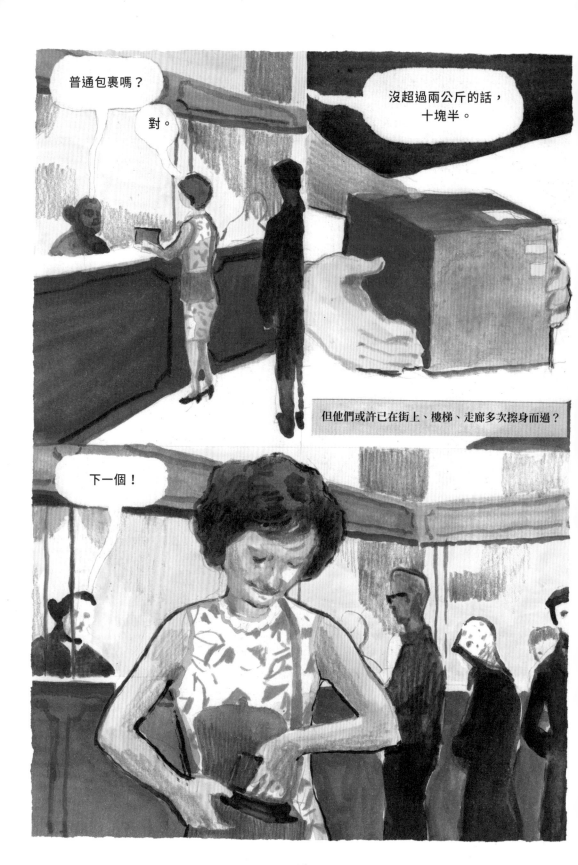

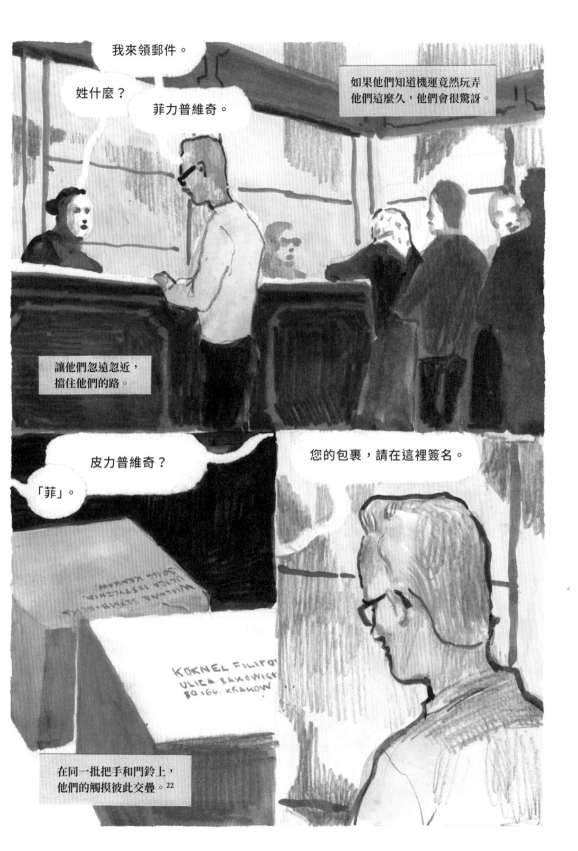

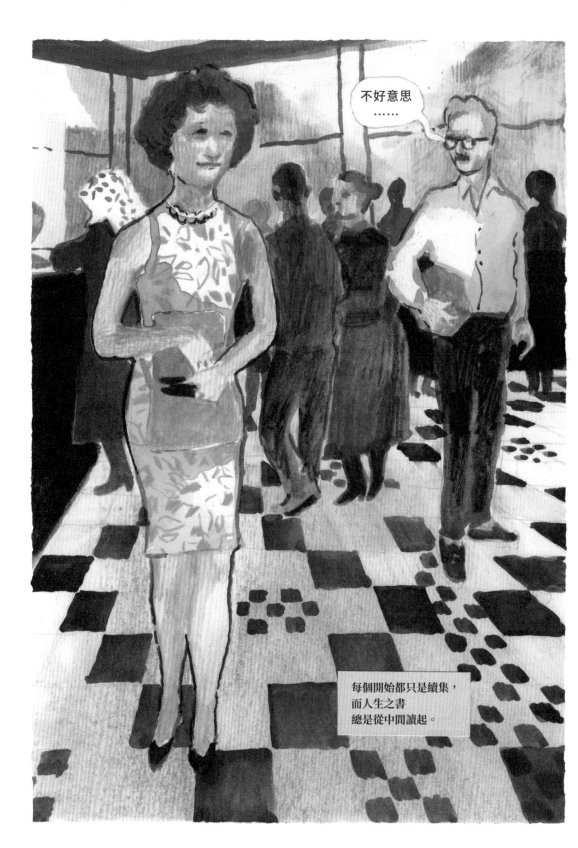

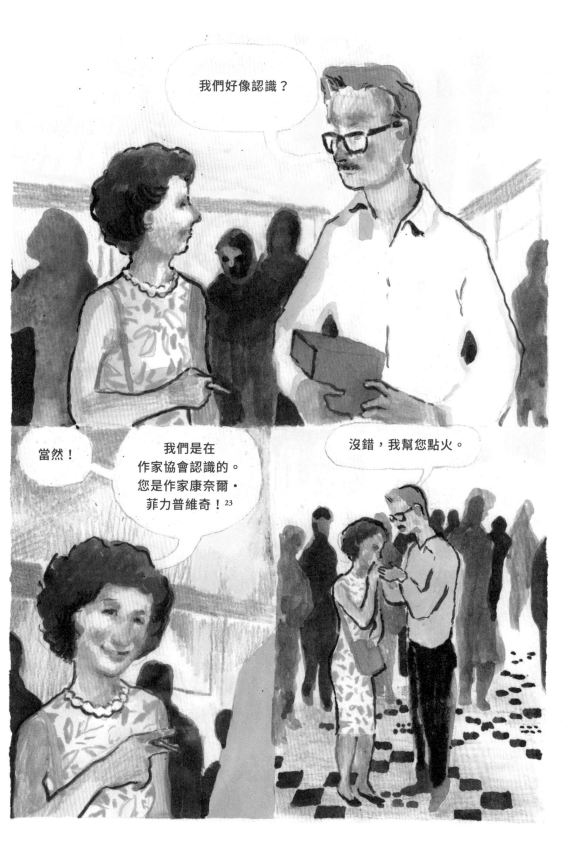

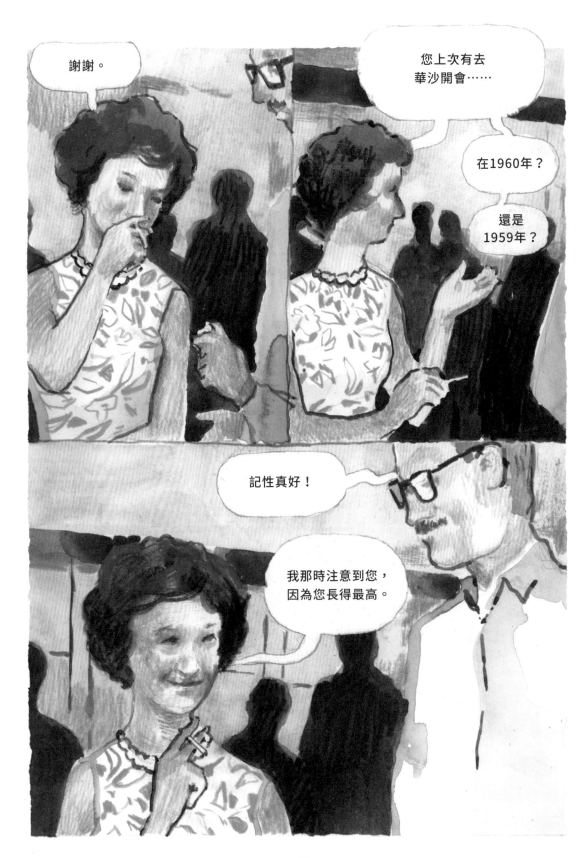

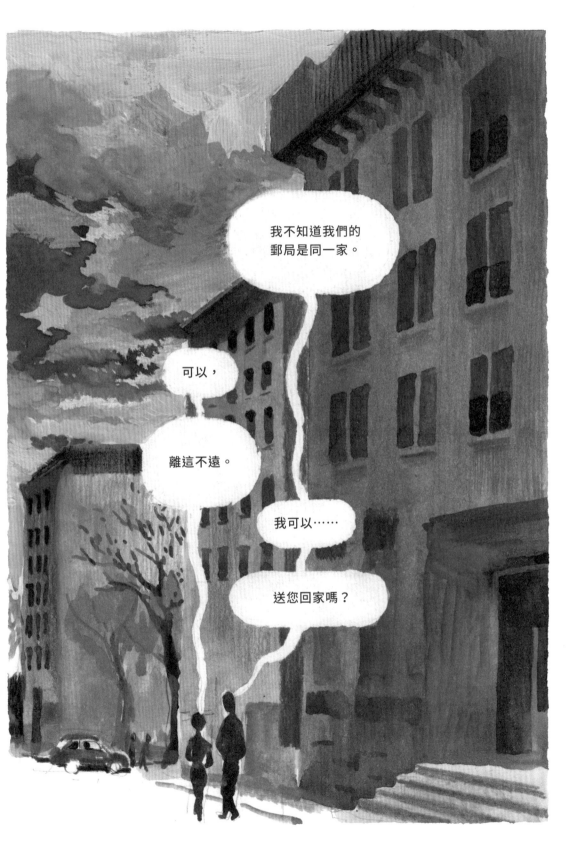

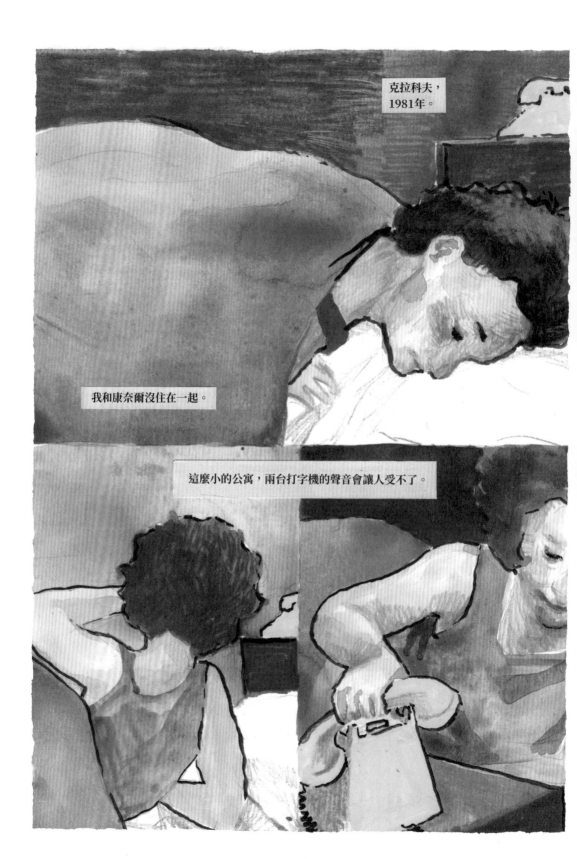

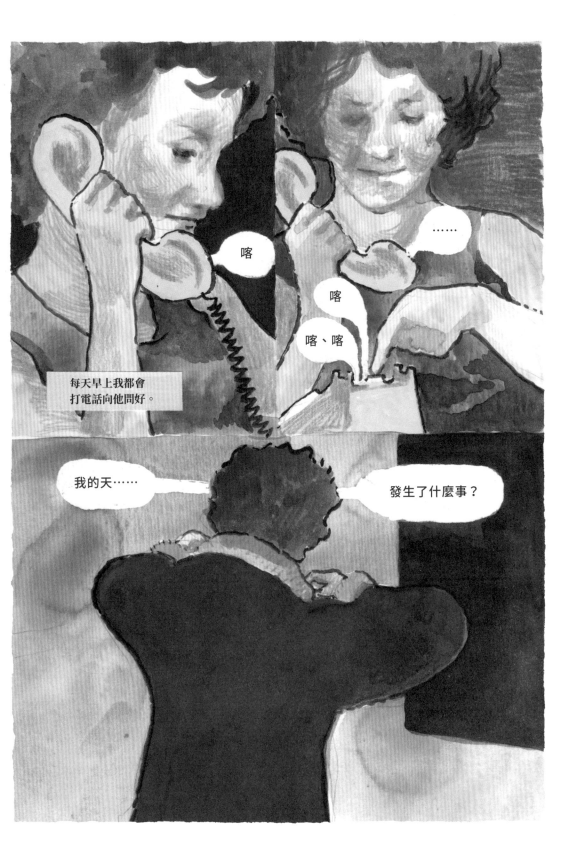

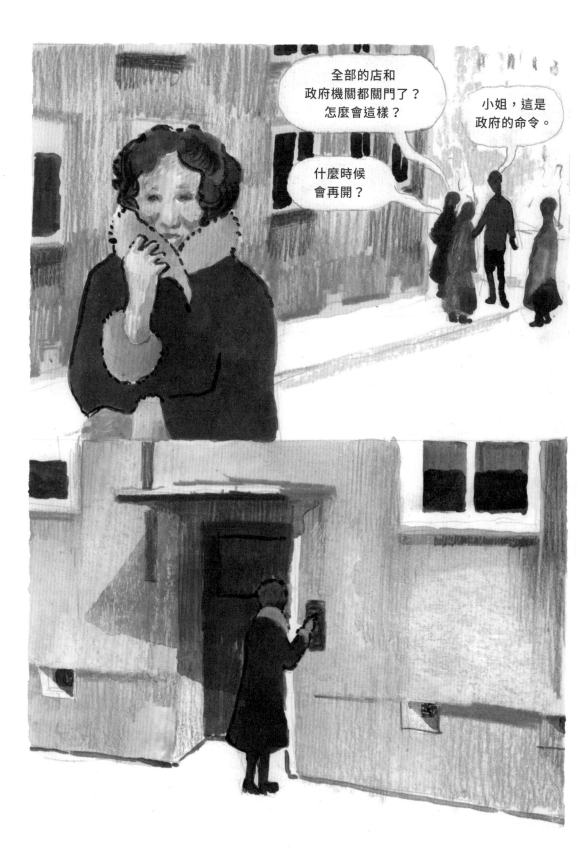

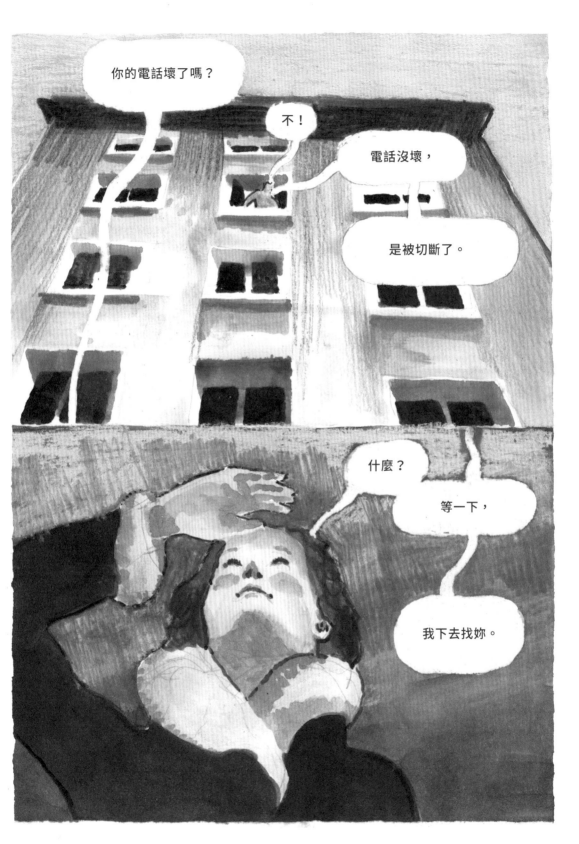

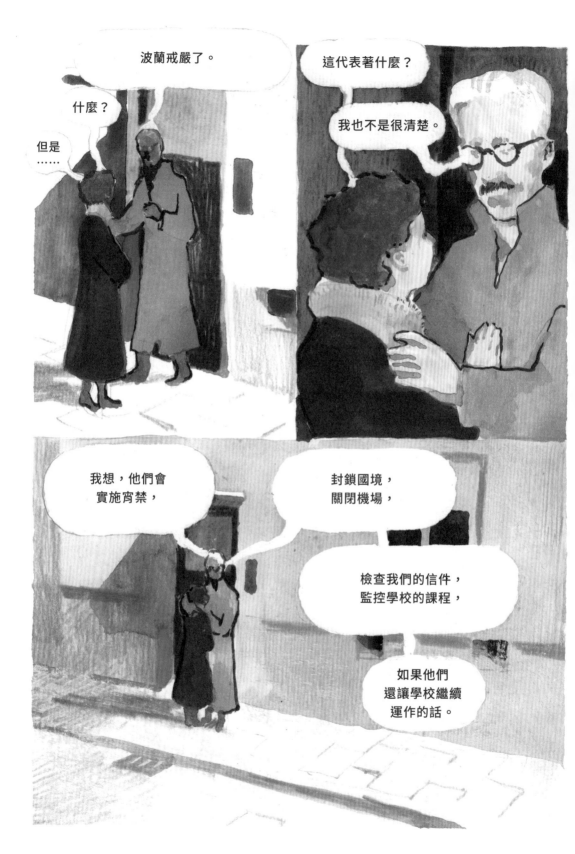

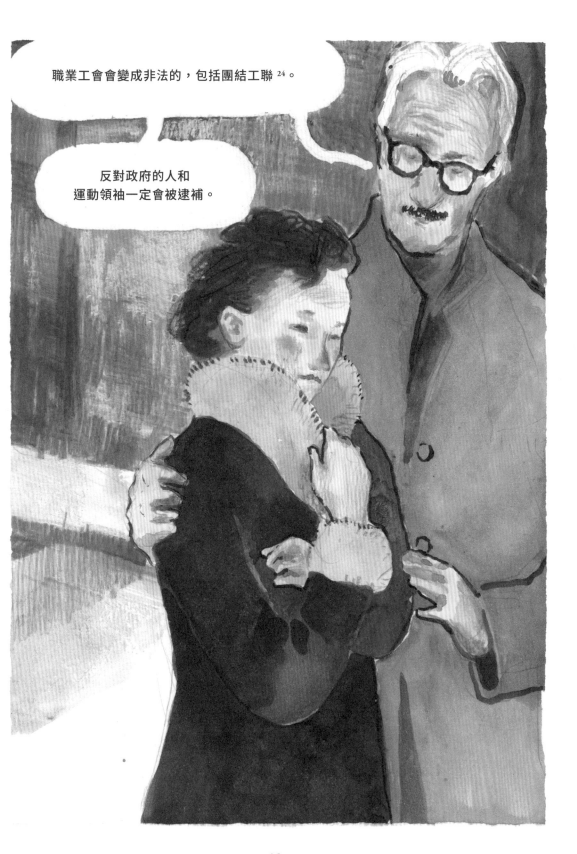

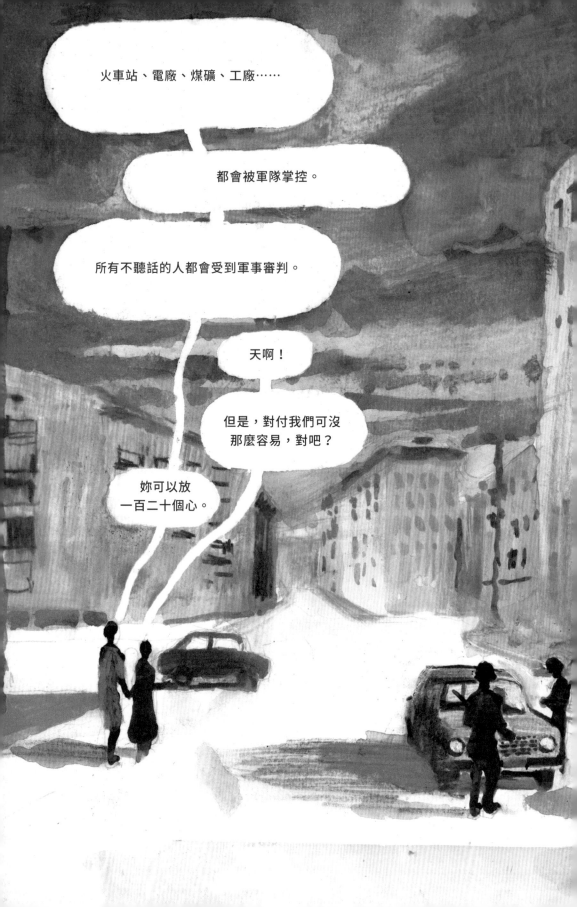

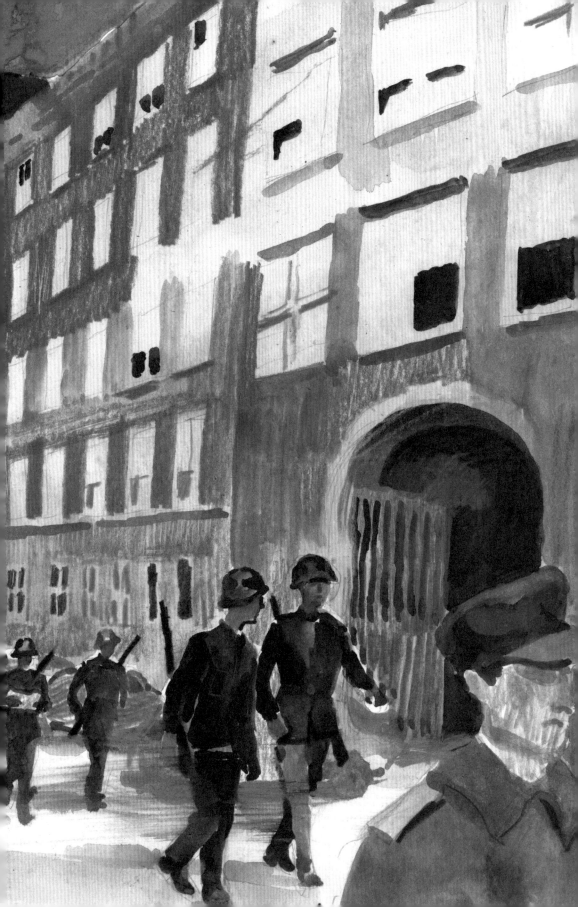

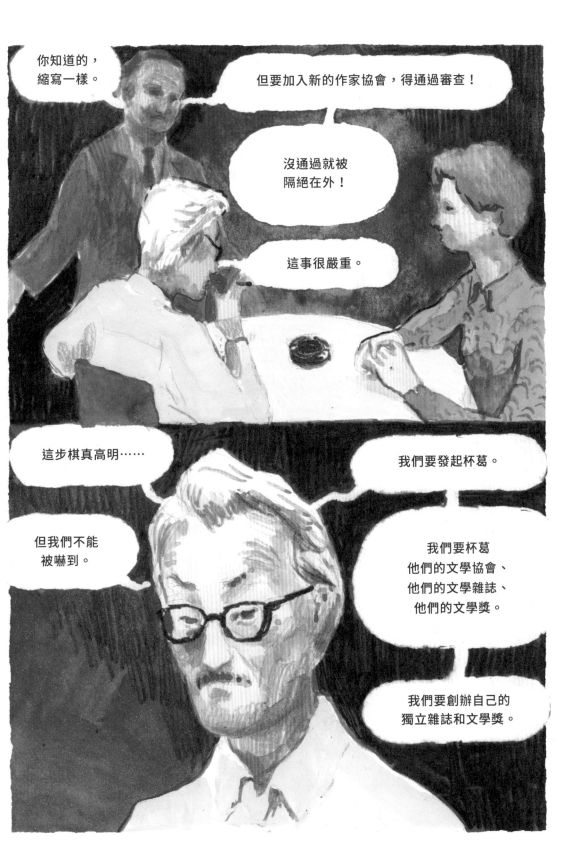

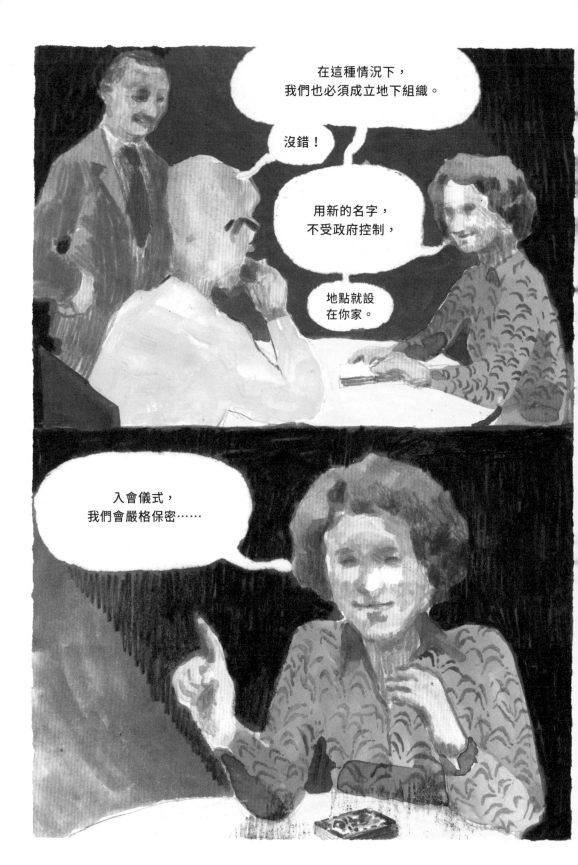

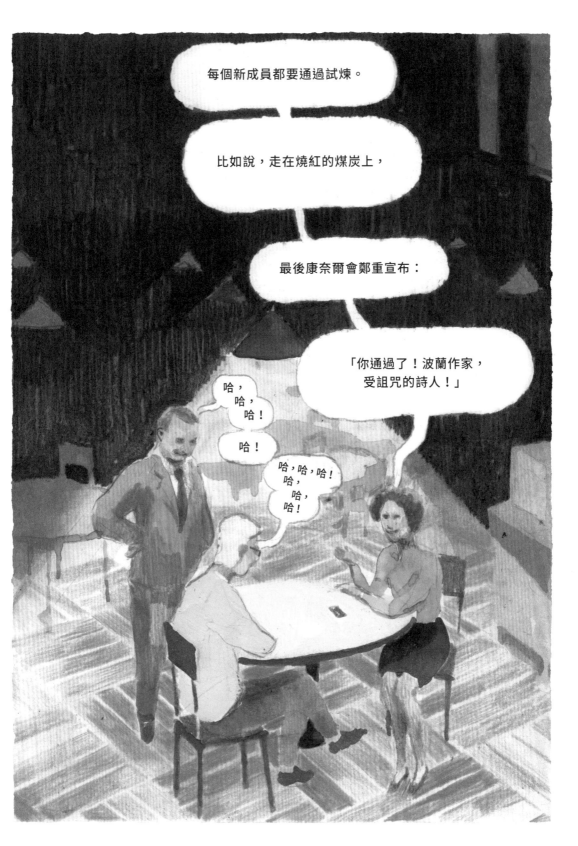

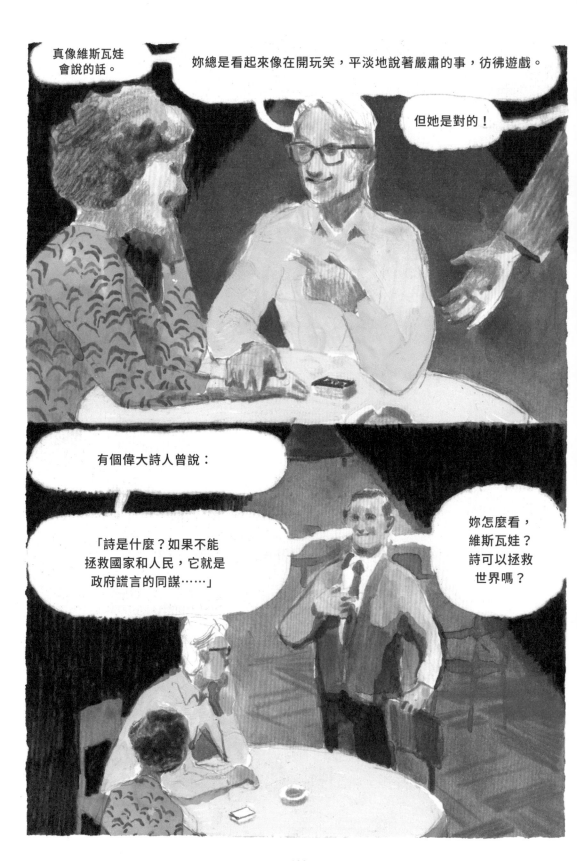

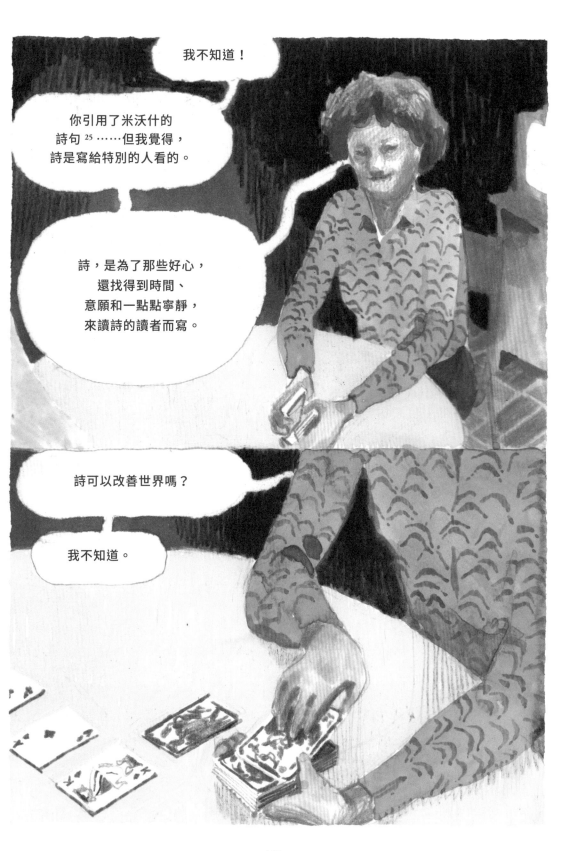

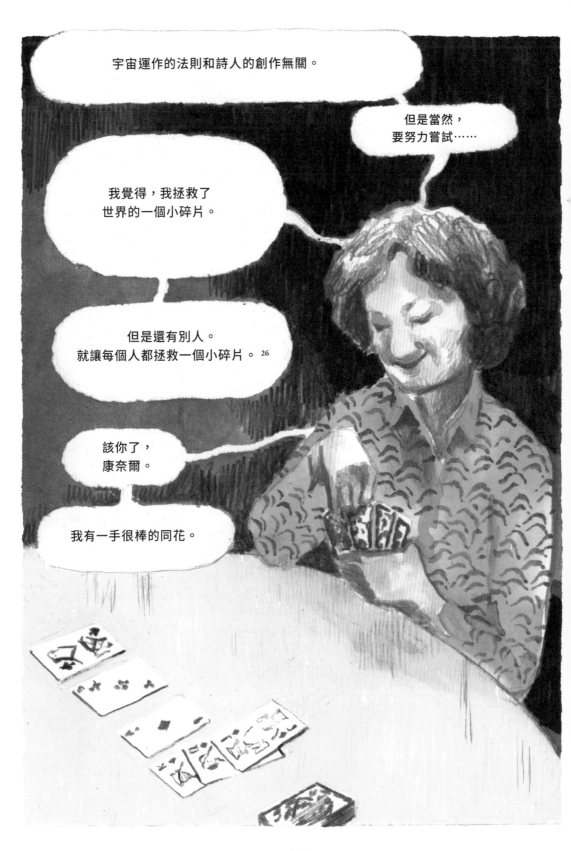

宇宙運作的法則和詩人的創作無關。

但是當然，
要努力嘗試⋯⋯

我覺得，我拯救了
世界的一個小碎片。

但是還有別人。
就讓每個人都拯救一個小碎片。 26

該你了，
康奈爾。

我有一手很棒的同花。

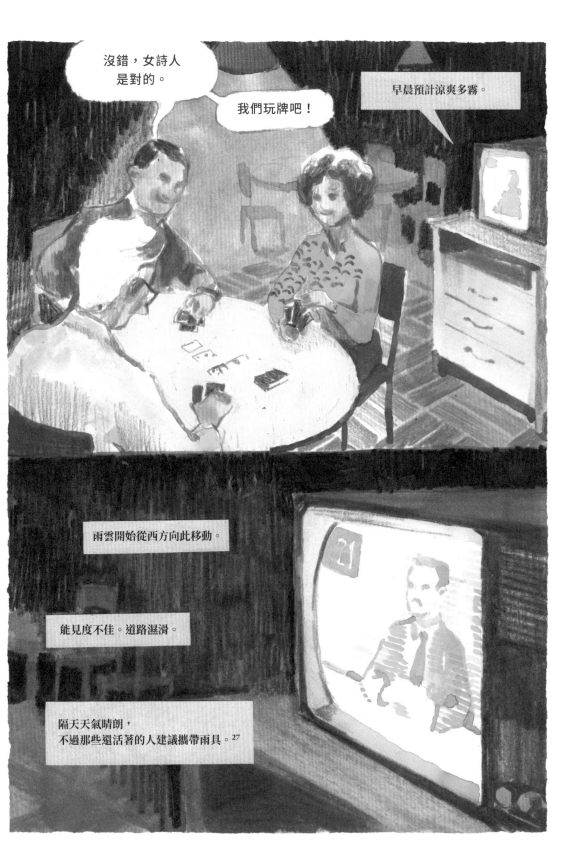

戒嚴在1983年結束了，雖然後續效應拖延很久。

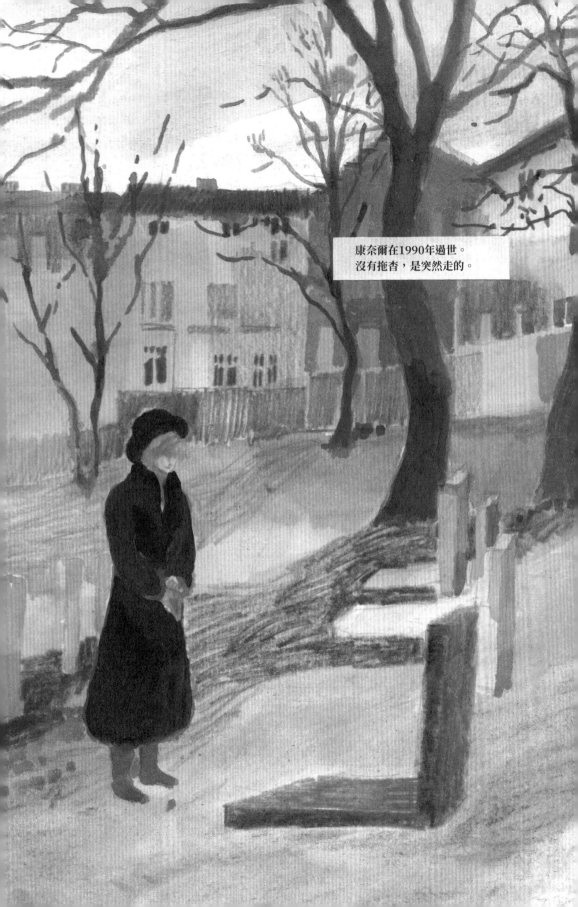

康奈爾在1990年過世。
沒有拖杳,是突然走的。

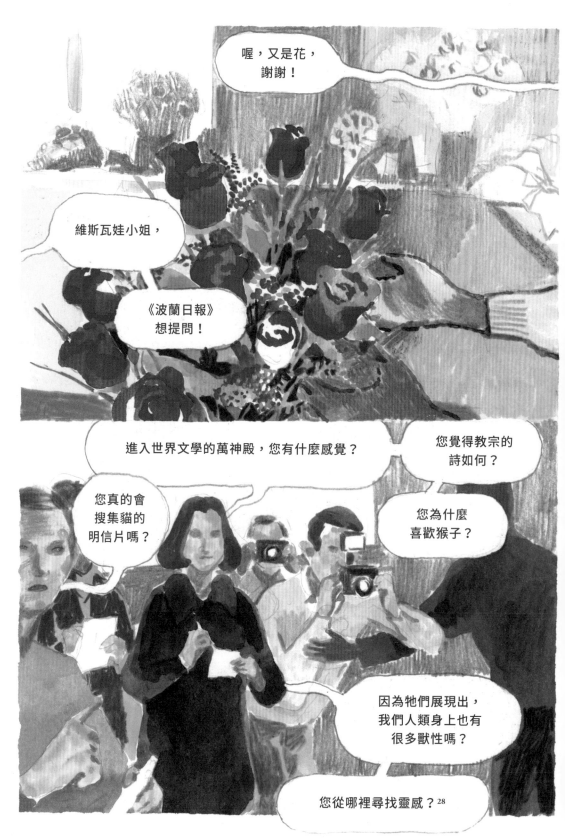

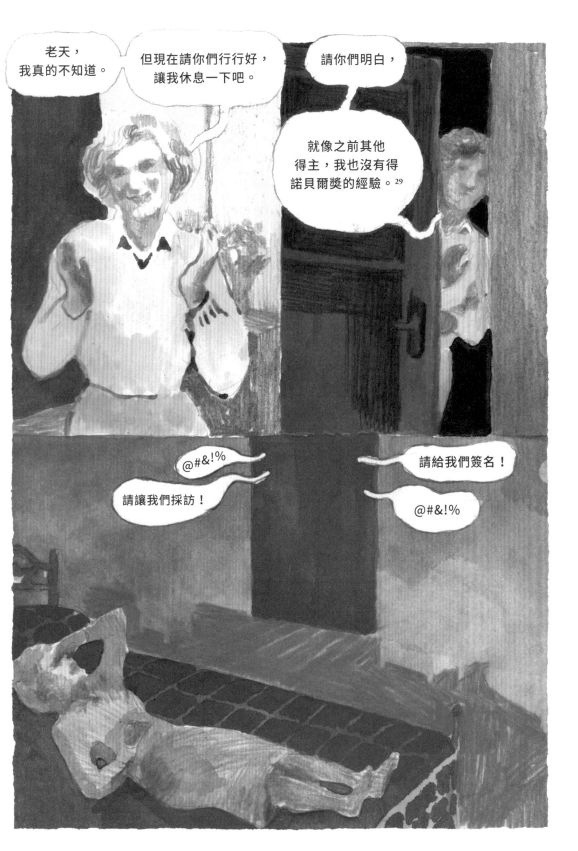

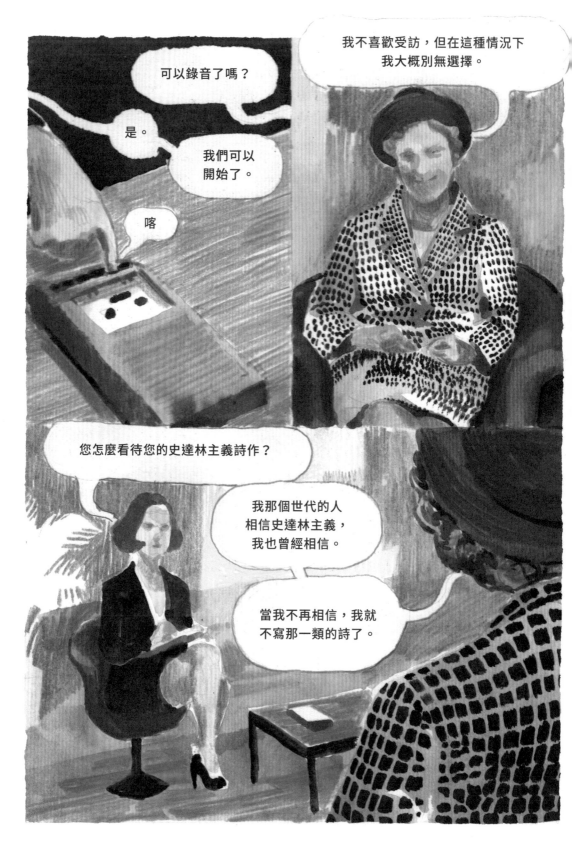

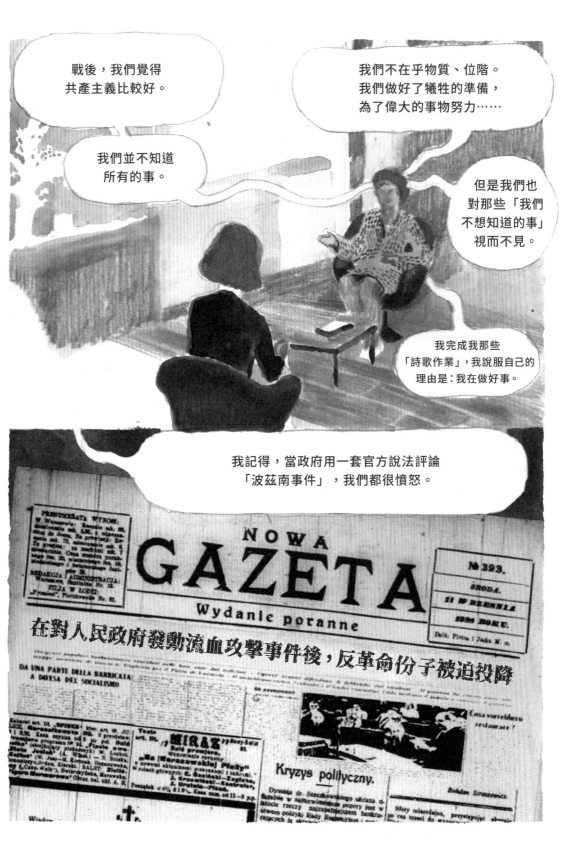

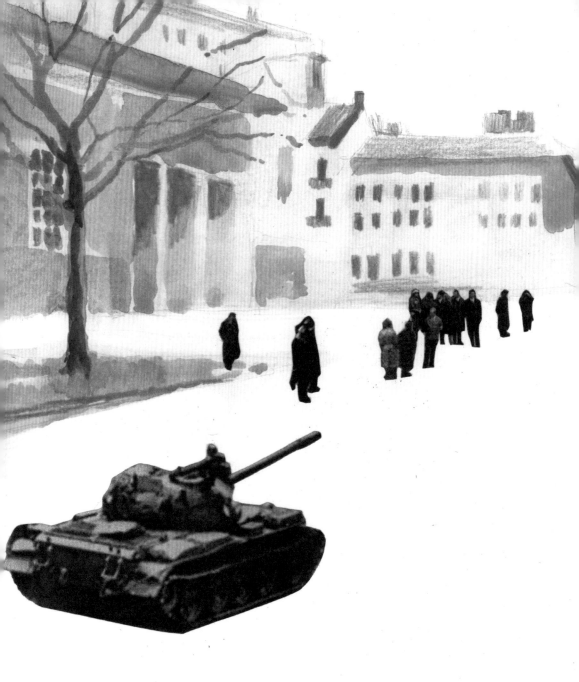

大概從這個時候開始，我們回頭去查證，
政府對之前其他事件的解釋。

我們開始思考。[30]

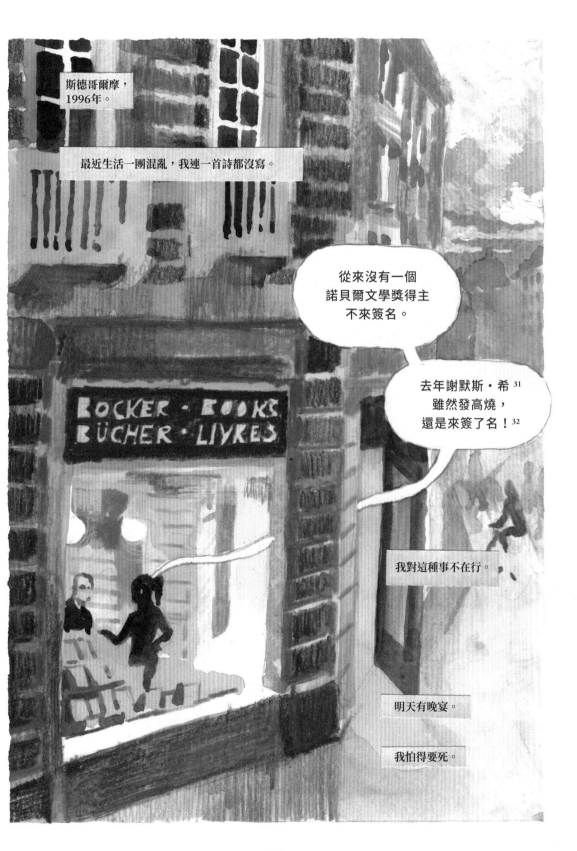

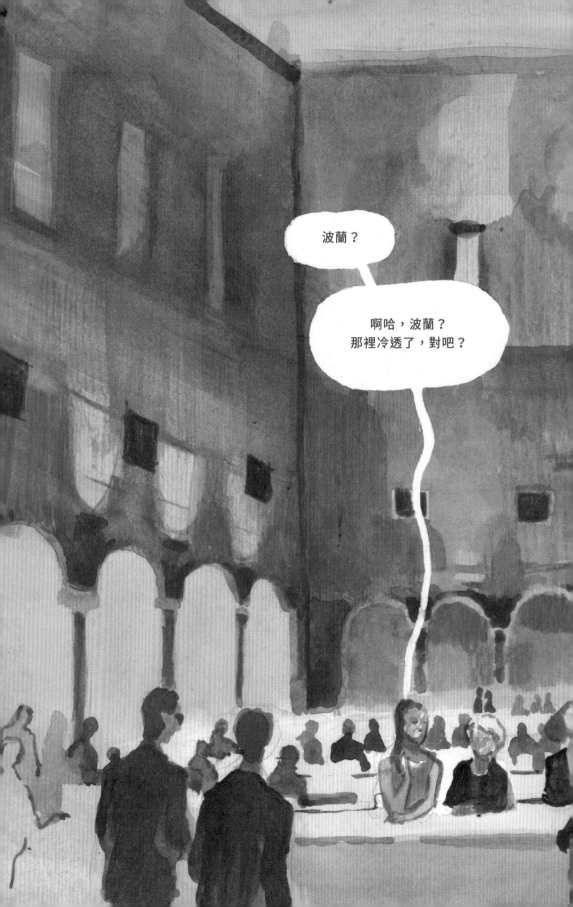

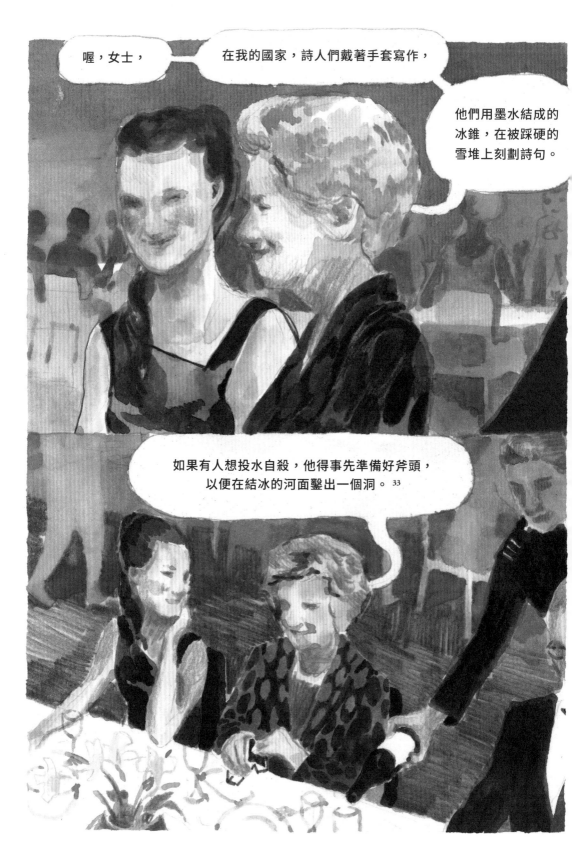

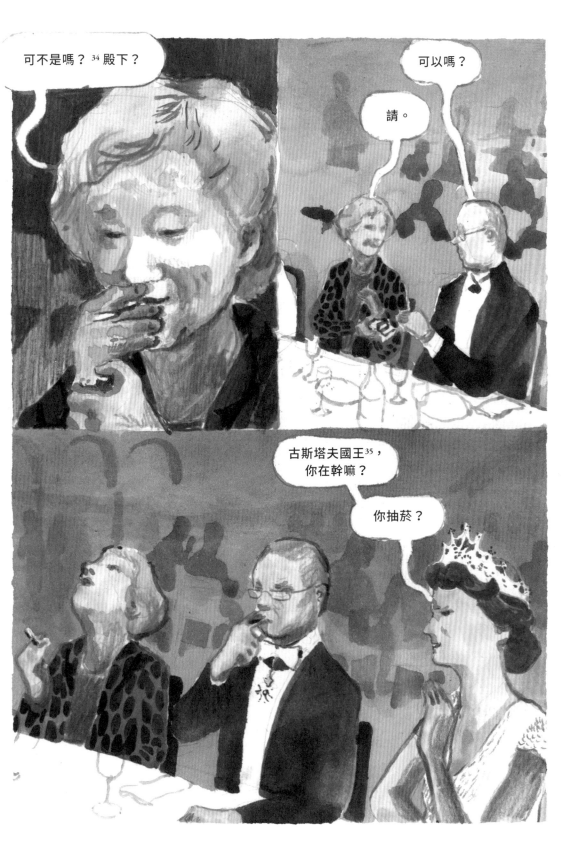

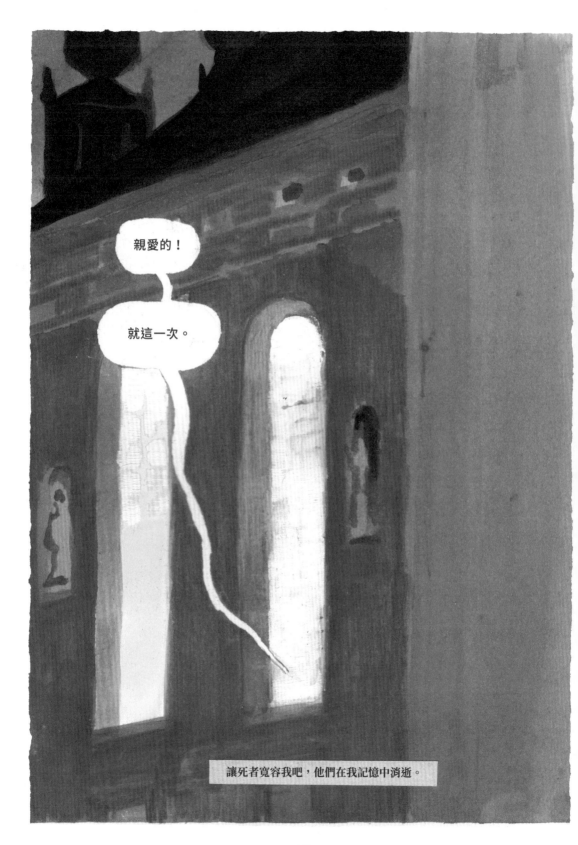

我向時間致歉，原諒我在分秒中忽略廣大的世界。

我向舊愛致歉，因為我把新的愛情當作初戀。

遠方的戰爭，原諒我帶花回家。
敞開的傷口，原諒我扎傷了手指。

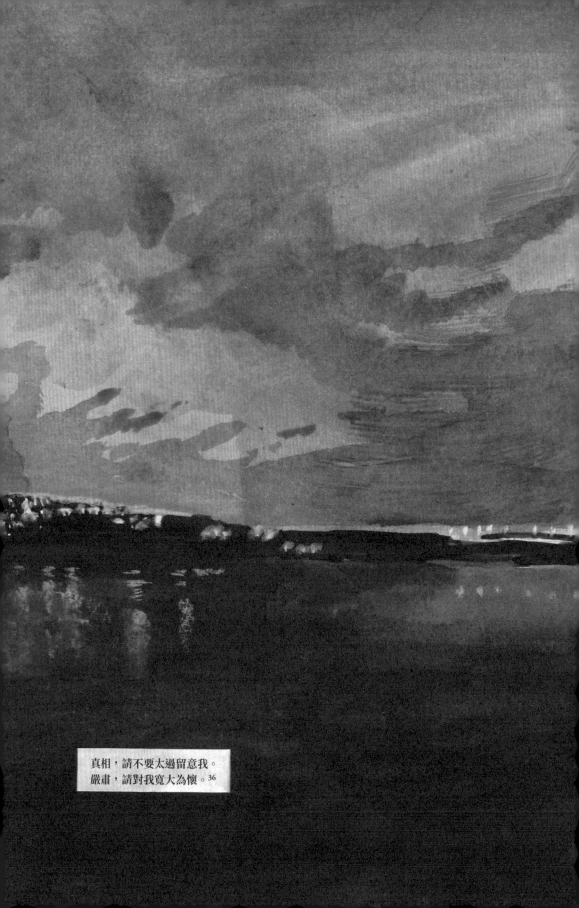

真相，請不要太過留意我。
嚴肅，請對我寬大為懷。³⁶

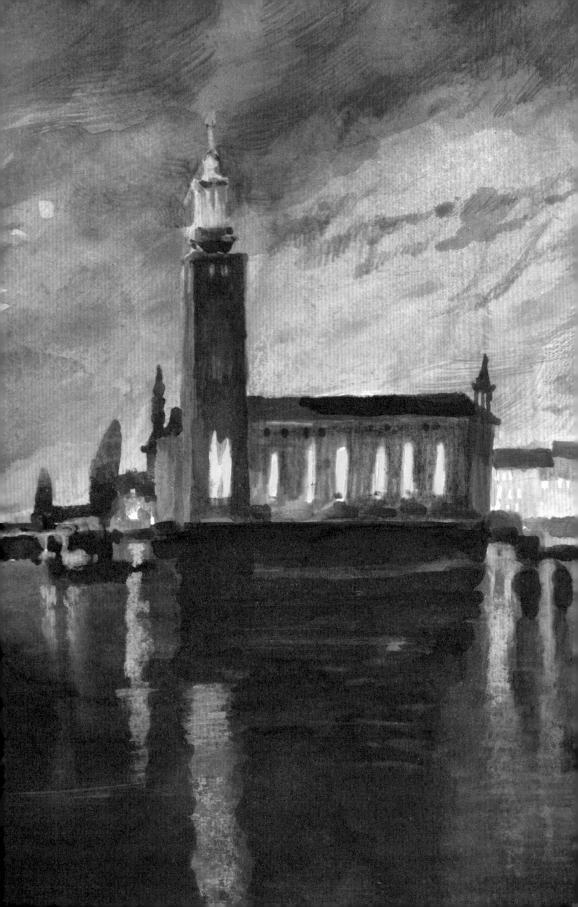

譯註

本書註釋參考了波蘭文版本的註釋。該版本的註釋，來自義大利作者愛麗絲・米蘭尼（Alice Milani）和波蘭譯者尤安娜・懷斯（Joanna Wajs）。

1. 「有個主意來到我這裡……然後消失。」引自辛波絲卡的詩作〈主意〉（Pomysł），收錄在2009年出版的詩集《這裡》（Tutaj）。雖然故事開始的時間是1948年，作者卻引用了一首辛波絲卡後來才寫的詩。這樣的時空錯置和互文，在本書中很常見。

2. 庫羅珀尼查街22號（ul. Krupnicza 22）是波蘭文學協會（Związku Literatów Polskich）在克拉科夫的分會，該棟建築內有文學協會的辦公室、圖書館，還有餐廳，亦有給作家及他們的家人居住的公寓。

3. 塔德烏什・佩帕（Tadeusz Peiper，1891－1969），波蘭前衛詩人、評論家。

4. 雅羅斯拉夫・哈謝克（Jaroslav Hašek，1883－1923），捷克作家，《好兵帥克》的作者。

5. 這是一則由辛波絲卡自己說的真實故事。更多細節請見《有紀念性的破銅爛鐵：辛波絲卡傳》（Pamiątkowe rupiecie）。安娜・碧孔特（Anna Bikon）、尤安娜・西切絲娜（Joanna Szczęsna）著，Wydawnictwo Znak 出版，2012，頁89。

6. 西蒙・柯瓦斯基（Szymon Kowalski）是本書作者虛構的人物，結合了兩位真實人物。其一是作家亞當・波列夫卡（Adam Polewka），曾任波蘭作家協會克拉科夫分會的會長。另一位是瓦迪斯瓦夫・馬黑卡（Władysław Machejka），是《文學生活》（Życie Literackie）雜誌的總編輯。辛波絲卡曾於1953－1966年在《文學生活》擔任詩歌版面的主編。

7. 弗拉基米爾・馬雅可夫斯基（Владимир Владимирович Маяковский，1893－1930），俄國詩人。

8. 「在這個時代……我們沒有這種閒情逸致。」是亞當・沃德克說的話，請見《有紀念性的破銅爛鐵：辛波絲卡傳》，頁99。

9. 波蘭統一工人黨（Polska Zjednoczona Partia Robotnicza）簡稱PZPR，是波蘭共產主義時期的執政黨。

10. 本詩原作者是馬切伊・史沃姆欽斯基（Maciej Słomczyński），請見《有紀念性的破銅爛鐵：辛波絲卡傳》，頁97。原詩有押韻，中譯為了押韻，在句尾做了一些變更。

11. 本詩原文是：Hej, Kowalski, nie bądź Sławoj, przed wygódką nie wystawoj.（嘿，柯瓦斯基，不要像斯瓦沃伊一樣，一直站在廁所前。）Sławoj指的是費利西安・斯瓦沃伊・斯哥

瓦多科夫斯基（Felicjan Sławoj Składkowski），他在擔任波蘭總理期間，注意到波蘭全國都缺廁所。為了改善衛生，他下令建造廁所，不過波蘭人對他的政策非但不感激，反而會嘲笑他。在當今的波蘭鄉下，茅房依然會被稱為「Sławoj」。考量普遍讀者對波蘭歷史細節較不了解，另也為了押韻，本詩中譯做了一些變更。

12. 路德維克・弗拉森（Ludwik Flaszen，1930－2020），波蘭作家、文學評論家。

13. 〈蘇聯士兵在解放之日對孩子這麼說〉（Żołnierz radziecki w dniach wyzwolenia do dzieci polskich mówił tak）和〈老女工在人民憲法的搖籃旁回憶過往〉（Gdy nad kołyską Ludowej Konstytucji do wspomnień sięga stara robotnica），這兩首詩都收錄在辛波絲卡的詩集《這是我們為何活著》中。

14. 波茲南六月（Poznański Czerwiec）是波蘭人民共和國時期的第一場大規模抗爭，工人要求改善工作條件，提出「我

們要麵包」的口號。這場抗爭遭到政府血腥鎮壓，超過千人受傷，五十七人死亡，包括一位名叫羅曼・史橋克夫斯基（Romek Strzałkowski）的十三歲少年。

15. 此處波蘭文的錯字是「nadąrzyć」，應為「nadążyć」（來得及、趕上）。為讓讀者順暢閱讀，譯文做了一些改變。這則故事根據辛波絲卡回給讀者的信改編，辛波絲卡擔任雜誌主編時，有個讀者寫信告訴她，雖然他的詩有缺點，但他不會修改，因為他被預言家的鬼魂附身，靈感有如泉湧。辛波絲卡回信提醒，雖然大家都很喜歡和朋友講這種故事，即使偉大的詩人也會，但關起門來，好詩人會慢慢修改自己的作品。更多細節請見《文學信箱：如何成為（或不成為）作家》（Poczta literacka, czyli jak zostać (lub nie zostać) pisarzem），Wydawnictwo Literackie 出版，2000，頁54。

16. 拉謝客・科瓦科夫斯基（Leszek Kołakowski，1927－2009），波蘭哲學家，曾加入波蘭統一工人黨。他1966年10月21日在華沙大學發表了一場批評共產主義和馬克思主義的演

說，因此被開除黨籍，也失去了在華沙大學的工作。後來他移民國外，分別在加拿大和美國待了一陣子，最後定居英國。

17. 「這個國家在問人民的意見之前……強制博愛最後會變成極權暴政。」出自拉謝客・科瓦科夫斯基的文章，其中有些句子經過改編。其中一篇文章是〈什麼是社會主義〉（Czym jest socjalizm），寫於1956年，本來要登在週報卻遭禁。其他文章是〈我關於一切的正確觀點〉（Moje słuszne poglądy na wszystko）和〈我們為什麼需要社會正義的概念？〉（Po co nam pojęcie sprawiedliwości społecznej?）。

18. 「世界在觀看時比聆聽時更容易感受到希望……並且預先為此高興。」這段話出自辛波絲卡的詩作〈微笑〉（Uśmiechy），收錄在1976年出版的詩集《巨大的數目》（Wielka liczba）中。

19. 「我們是時代的孩子……那是個政治的問題。」出自辛波

絲卡的詩作〈時代的孩子〉（Dzieci epoki），收錄在1986年出版的《橋上的人們》（Ludzie na moście）。

20. 這段和貓的對話，改編自辛波絲卡的書評，內容關於史坦尼斯瓦夫·札柯謝夫斯基（Stanisław Zakrzewski）所著的《如何變得強壯又靈活》（Jak stać się silnym i sprawnym）。該書書名在此被改為《現代運動員》，本書作者把好幾個運動員的小故事結合在一起，化為一個故事。另外，書中出現的貓也是虛構的，辛波絲卡並沒有養貓，不過她寫過一首詩叫〈空屋裡的貓〉（Kot w pustym mieszkaniu），用以悼念她有養貓的伴侶康奈爾·菲力普維奇。

21.「它們沒有背負任何記憶的重擔……還有我未完的人生之上。」出自辛波絲卡的詩作〈雲〉（Chmury），收錄在2002年出版的詩集《瞬間》（Chwila）。

22.「他們以為，既然他們之前不認識……彼此交疊。」出自辛波絲卡的詩作〈一見鐘情〉（Miłość od pierwszego wejrzenia），

這首詩收錄在1993年出版的詩集《結束與開始》（Koniec i początek）中。

23. 康奈爾・菲力普維奇（Kornel Filipowicz，1913－1990），波蘭小說家、劇作家、詩人。

24. Solidarność，波蘭工會聯盟，領導人是後來當過波蘭總統的列赫・華勒沙（Lech Wałęsa）。在共產時代，結合了天主教和反共左派的團結工聯是很強大的反政府力量，後來也是他們推翻了共產政權，讓波蘭走入民主化。

25. 切斯瓦夫・米沃什（Czesław Miłosz，1911－2004），波蘭詩人，1980年諾貝爾文學獎得主。

26. 以上這段話出自辛波絲卡的訪談。「但我覺得，詩是寫給特別的人看的……」出自達利什・維若梅奇克（Dariusz Wieromiejczyk）做的訪談〈給詩的一點寧靜〉（Trochę ciszy

dla poezji），原載於《生命》週報（Życie），1996 / 10 / 5-6。
「我不知道。宇宙運作的法則和詩人的創作無關。」出自
荷西・科馬斯（José Comas）做的訪談〈詩人的疑惑〉，原
載於《國家報》（El País），2004 / 11 / 20。「但是當然，要
努力嘗試……」則出自安娜・碧孔特和尤安娜・西切絲娜
和辛波絲卡做的訪談。以上這三段話，都可見於《有紀念
性的破銅爛鐵：辛波絲卡傳》，頁349。

27. 「早晨預計涼爽多霧……建議攜帶雨具。」出自辛波絲卡
的詩作〈隔天──不包括我們〉（Nazajutrz – bez nas），收
錄在2005年出版的詩集《冒號》（Dwukropek）中。

28. 以上這些是記者在華沙機場和斯德哥爾摩機場問辛波絲卡
的問題。

29. 這句話是辛波絲卡在1996年10月5日告訴波蘭新聞社的，
此處原文有稍做改寫。

30. 對話出自亞當・米亥沃（Adam Michajłów）的訪談〈我曾經相信。和辛波絲卡對談〉（Ja wierzyłam. Rozmowa z Wisławą Szymborską），原載於《文學週報》（Tygodnik Literacki），1991/4/28，也可見於《有紀念性的破銅爛鐵：辛波絲卡傳》頁107-108, 116。

31. 謝默斯・希尼（Seamus Justin Heaney，1939－2013），愛爾蘭詩人，1995年諾貝爾文學獎得主。

32. 辛波絲卡在斯德哥爾摩時，因為身體不適，取消在書店的簽名。

33. 「La Pologne？……以便在結冰的河面鑿出一個洞。」出自辛波絲卡的詩作〈字彙〉（Słówka），收錄在1962年出版的詩集《鹽》（Sól）中。詩中「波蘭」一詞，採法文「La Pologne」。

34. 原文是法文的「N'est-ce pas?」，意即「不是嗎？」

35. 卡爾十六世・古斯塔夫（Carl XVI Gustaf），瑞典國王。

36.「讓死者寬容我吧……請對我寬大為懷。」出自辛波絲卡的詩作〈在一顆小星星底下〉，收錄在1972年出版的詩集《萬一》（Wszelki wypadek）中。

作者簡介

愛麗絲‧米蘭尼（Alice Milani）1986年出生於比薩，曾於都靈美術學院（Accademia Albertina di belle arti di Torino）學習繪畫，並於比利時坎布雷國立高等視覺藝術學院（École nationale supérieure des arts visuels de La Cambre）深造，專攻平面版畫。《辛波絲卡‧拼貼人生》是她的第一本圖像小說。

作者謝詞

感謝希微亞‧羅奇（Silvia Rocchi）的無價友誼；瓦勒莉‧史堤維（Valeri Stivé）的建議；法蘭切斯科‧安尼奇亞利科（Francesco Annicchiarico）提供的波蘭文諮詢；費德利科‧賈馬泰伊（Federico Giammattei）提供的猴子照片，（我用他拍的超棒猴子照片做了封底的拼貼）。最後，我要感謝我無與倫比的經紀人亞歷山卓‧斯巴達（Alessandro Spada）。他擁有我的愛，以及我百分之七十的收入。

波蘭譯者之言

讀到這裡的讀者，或許會問：「那個神秘的西蒙・柯瓦斯基到底是誰？」時代的文件對他一無所知，辛波絲卡的傳記中也找不到他。他是本書作者愛麗絲・米蘭尼創造的虛構人物，而這個人物的原型來自兩個辛波絲卡真正認識的人。其一是作家、譯者、政治運動者亞當・波列夫卡（Adam Polewka），有段時間曾任波蘭作家協會克拉科夫分會的會長。另一位是瓦夫・馬黑卡（Władysław Machejka），《文學生活》（Życie Literackie）雜誌的總編輯。在這個案例中，作者將史實擱置一旁，這讓她獲得了她更想要的東西——心理上的真實。

圖像小說有自己的法則。這也是為什麼愛麗絲‧米蘭尼在創作這本書時，允許自己有較多虛構的自由（尤其是在介紹某些事件的順序方面）。她以彷彿拼貼或詩歌的方式，呈現主角的人生。漫畫作者不是傳記作家，因此他們的自由度也高出許多。而有些讀者肯定也會為這件事感到高興：詩人從來沒有養貓，但現在有了，而且還是一隻會說話的貓。

尤安娜‧懷斯（Joanna Wajs）

iMAGE3　if034　辛波絲卡‧拼貼人生
Wisława Szymborska : Si dà il caso che io sia qui

愛麗絲‧米蘭尼 Alice Milani 繪著
林蔚昀 Wei-Yun Lin-Górecka 譯
責任編輯：楊采蓁　美術編輯：許慈力　義大利文審校：陳映竹
出版者：大塊文化出版股份有限公司　台北市105022南京東路四段25號11樓
www.locuspublishing.com　電子信箱：locus@locuspublishing.com
讀者服務專線：0800-006689　TEL：(02) 87123898　FAX：(02) 87123897
郵撥帳號：18955675　戶名：大塊文化出版股份有限公司
法律顧問：董安丹律師、顧慕堯律師　版權所有　翻印必究

總經銷：大和書報圖書股份有限公司　地址：新北市新莊區五工五路2號
TEL：(02) 89902588 (代表號)　FAX：(02) 22901658
初版一刷：2021年7月　定價：新台幣 680元
ISBN：978-986-0777-05-5　Printed in Taiwan

本書譯自波蘭文版，並經義大利文審校